룡뜨앙멍

아름다운 미소를 배우는

아잔타 미술로 떠나는 불교여행

지 은 이 하진희

초판 1쇄 발행 2013년 9월 30일

펴 낸 곳 인문산책
펴 낸 이 허경희

주 소 서울시 은평구 갈현로 4길 5-26, 501호
전화번호 02-383-9790
팩스번호 02-383-9791
전자우편 inmunwalk@naver.com
출판등록 2009년 9월 1일

ⓒ 하진희, 2013

ISBN 978-89-998259-07-5 03600

이 도서의 국립중앙도서관 출판시도서목록(CIP)은 서지정보유통지원시스템
홈페이지(http://seoji.nl.go.kr)와 국가자료공동목록시스템(http://www.nl.go.kr/kolisnet)에서
이용하실 수 있습니다.(CIP제어번호: CIP2013019284)

인문여행시리즈 ⑫

색채로 쓴 부처의 전생 행적, 자타카 이야기

아잔타 미술로 떠나는
불교여행

하진희 지음

인문산책

모든 것을 내려놓고 떠나는 지혜의 길

지난여름은 너무도 무더웠다. 아잔타 석굴 원고를 다듬으며 내내 기억 속 인도의 그 지독한 더위가 생각났다. 그리고 아주 오래전 혹독한 여름날 석굴을 조성하기 위해 정과 끌을 가지고 힘겹게 조금씩 석산을 쪼아내고 있었을 수많은 장인들의 모습을 떠올렸다.

처음 아잔타 석굴에 갔을 때만 해도 어떻게 이런 석굴을 만들었을까 싶을 정도로 사람의 솜씨라고는 믿기 어려웠다. 그러나 아잔타 석굴 내부에 묘사된 부처의 전생 이야기들을 잘 들여다보면 그 안에 해답이 들어 있다. 바로 모든 것을 다 가진 것처럼 보이는 이들의 출가 이야기이다. 가진 것을 모두 다 내려놓고 그들이 찾고자 하는 것은 바로 지혜를 찾아 구도의 길을 떠나는 것이다. 아잔타 석굴 조성에 참여한 모든 장인들도 그런 출가의 자세로 석굴을 쪼아내며 그 지루하고 힘든 고행을 통해 조금씩 조금씩 자신을 녹여버린 것은 아닐까. 아잔타 석굴은 그렇게 신을 만나기 위한 수많은 사람들의 간절한 기도로 만들어졌다. 그래서 이제 아잔타 석굴 앞에 서면 사람이 할 수 없는 일은 아무것도 없다는 생각을 하게 된다.

아잔타 석굴 내부에 그려진 자타카 스토리는 부처의 전생 이야기이자 사람이 살아가면서 겪어야 하는 다양한 삶의 이야기들이다. 부처가 수많은 전생 동안 실천한 자비, 희생, 용서, 사랑, 연민, 효도, 우애, 우정 등은 바로 우리가 살아가면서 끊임없이 고민하고 실천해야만 하는 미덕이다. 자타카 이야기가 부처의 본생담이라고 하면 불교 교리와 연관시켜 자칫 어렵고 재미없다고 생각할 수도 있지만, 그 안에는 삶의 희로애락이 승과 속을 끊임없이 넘나들며 자유롭게 표현되어 있다. 불교와 불교 아닌 것 사이의 경계가 없다. 아잔타 벽화는 지나치게 종교적이거나 세속적이지 않으면서 지혜롭게 살아가는 방법을 말해준다. 깨달음을 얻은 부처가 탁발승의 모습으로 아내와 아들을 찾아오는 장면은 모든 것을 다 끌어안는 부처의 자애로움을 인간적인 모습으로 잘 표현하고 있다. 그래서 그 앞에 서면 저절로 두 손을 모으게 된다. 아잔타 벽화에는 우리가 알고 있는 기존 불화에서는 절대 볼 수 없는 세속의 장면들이 자연스럽게 묘사되어 있다. 아잔타 불화의 숨은 매력은 바로 거기에 있다고 생각한다. 거침없는 삶의 표현과 출가 이야기가 치우침 없이 조화롭게 표현되었다는 것.

아잔타 석굴의 벽화는 화가들이 색채로 쓴 경전이나 마찬가지다. 하지만 눈으로 읽는 경전이 아니라 마음으로 읽어야만 하는 경전이다. 이 책을 읽는 모든 분들께 아잔타 석굴 순례와 그 안에 담긴 무한한 지혜를 만나는 기쁨이 주어지길 바라며….

2013년 가을, 하진희

차
례

석굴 19 발견 당시를 보여주는 스케치

1

불교미술의 보고,
아잔타 석굴

아잔타 석굴을 찾아서

인도 서부 마하라슈트라 주 아우랑가바드에서 100킬로미터 이상 떨어진 데칸고원 북서쪽 끝자락에 아잔타(Ajanta)라는 작은 마을이 있다. '아잔타'는 힌디어로 '인적이 드문'이라는 의미를 가지고 있다. 예전에는 상인들의 왕래가 많았던 번창한 도시였으나 현재는 아주 작고 평범한 시골 마을이다. 뿐만 아니라 마을 주변은 거의 황무지처럼 불모의 땅이다. 아잔타 석굴을 찾는 관광객들이 아니면 마을은 거의 알려지지 않았을 것이다.

아잔타 석굴은 1819년 인도 주둔 영국 군인 존 스미스 일행에 의해 발견되기 전까지는 맹고나무 숲에 뒤덮여 석굴의 존재가 알려지지 않았다. 존 스미스 일행이 호랑이 사냥을 하던 도중 바로 눈앞에서 사라진 호랑이를 쫓다가 석굴을 발견했고, 그 이후 피어슨 로달과 수많은 고고학자들의 노력과 인내의 결실로 1893년 마침내 세상에 그 모습을 드러내게 되었다. 그리고 1983년 유네스코에 의해 세계문화유산으로 지정되었다.

아잔타 석굴은 총 길이가 1.5킬로미터의 말발굽 형태를 하고 있으며, 석산의 높이는 70미터 정도로 현대식 건물로 치면 20층이 넘는다. 강이라기에는 협소하지만 와고라 강이 석굴 앞으로 흐르고 있고,

와끄라 강

말발굽 형태의 아잔타 석굴 조감도

당시에 기거하던 승려들과 잠시 쉬어 가는 무역상들에게는 오아시스였을 것이다. 기원전 1~2세기경부터 사원이 조성되기 시작해 기원후 7세기까지 장장 900여 년에 걸쳐 29개의 석굴이 조성되었다.

초기 힌두 왕조의 후원자들은 굳이 힌두교와 불교를 구분하지 않고 후원을 아끼지 않았다. 또한 데칸고원을 지나는 수많은 상인들의 불심과 시주에 의해 사원은 오랜 기간 동안 번창했다. 그들 가운데는 인도인들 이외에 중앙아시아와 중국 등에서 온 헌신적인 시주자도 많았다고 한다.

이렇게 해서 조성된 29개의 아잔타 석굴은 19세기 말에 발굴되어 세상에 공개되기 시작한 이래 현재 13개 정도의 석굴에 벽화가 남아

있는데, 현존하는 부분만으로도 아잔타 벽화의 아름다움과 위대함을 말해주기에 충분하다. 이 불교 벽화는 고대 인도 불교미술 최고의 걸작이며, 고대 인도 회화의 오래된 역사가 담겨 있을 뿐 아니라 아시아 회화사에 중요한 미술사적 자료의 산실이다. 아시아의 미술을 공부하기 위해서는 인도에서 시작하거나, 아니면 결국 마지막에 가서 인도와 만날 수밖에 없는 이유가 여기에 있다.

말발굽 형태의 아잔타 석굴 전경

불교 석굴 사원, 아잔타

석굴 10 차이티야 발굴 당시

······ 차이티야와 비하라

　　인도에는 천여 개가 넘는 불교 석굴 사원이 있고, 그 가운데 700여 개의 사원이 아잔타 석굴이 자리잡고 있는 마하라슈트라 주에 집중되어 있다. 불교 석굴 사원은 크게 차이티야(chaitya)와 비하라(vihāra)의 두 가지 형식으로 나눌 수 있다. 차이티야는 예불을 위한 공간으로 둥근 천장과 불법을 상징하는 탑이 중앙에 자리한다. 비하라는 승려들이 기거하는 승방으로 모임을 위한 넓은 대중 홀과 입구를 제외한 삼면에 있는 아주 작은 방이다. 방은 거의 1인실의 협소한 공간인데, 몸을 누이기도 힘들게 보이는 좁은 돌침대가 있고, 나머지 공간도 비좁게만 보인다. 하긴 깨달음을 구하고 명상을 하는 데 방의 크기가 무슨 상관이 있을까.

　　인도에 남아 있는 수많은 석굴 가운데 특히 아잔타 석굴은 건축 공법과 아름다운 벽화와 조각으로 불교미술의 정수를 보여준다. 또한 시기적으로는 불교의 전성기에서부터 쇠퇴기까지를 다 아우르고 있으며, 초기 소승불교와 후기 대승불교 모두를 다 담아내고 있다.

　　아잔타 석굴은 초기 사타바하나 왕조(B.C. 200~A.D. 225) 시기부터 조성되기 시작하여 7세기까지 지속적으로 조성되었다. 그러나 아잔타 석굴 조성의 쇠퇴 시기와 그 원인에 대한 정확한 이유는 잘 알려져

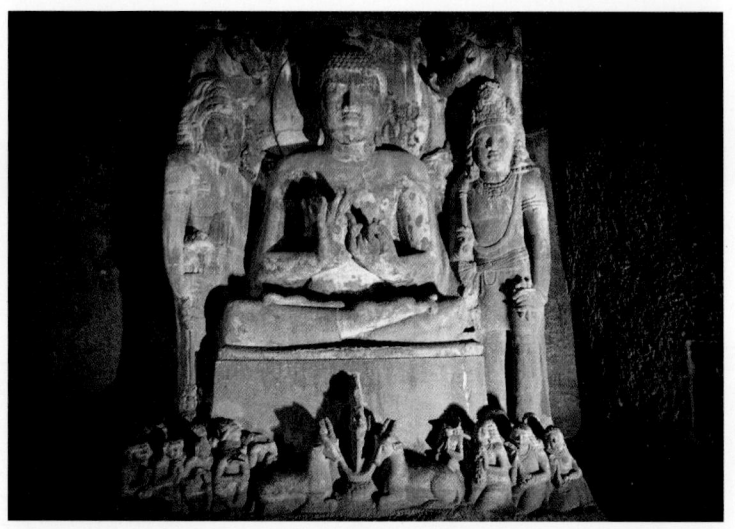

석굴 2 **설법하는 부처상**

있지 않다. '팔라바' 왕조의 나라심하바라만 1세가 자신의 왕국에 대
규모 힌두 사원을 짓기 위해 아잔타의 뛰어난 석공들을 모두 데려갔
을 것이라고 주장하는 학자도 있다. 완성되지 않은 채 버려진 아잔
타 석굴이 이를 증명하는 듯하다. 또 다른 한편에서는 혹독한 가뭄
때문이었을 것이라고 주장하는 이도 있다. 하지만 가장 일반적인 원
인은 불교의 쇠퇴와 함께 승려들이 떠나면서 석굴이 버려졌기 때문
일 것이다. 이후 석굴은 천 년 이상의 세월을 맹고나무 숲속에서 잠
자고 있었다.

　아잔타 석굴을 방문할 때마다 맨 처음 석굴이 조성되어 승려들이
여기저기 거니는 장면이며 예불을 드리는 모습이나 명상하는 모습

을 상상해보곤 한다. 특히 예불의 방, 차이티야에서 눈을 감으면 승려들의 예불 소리가 들려오는 것만 같다. 그 수많은 시간을 거슬러 올라 잠시 천상의 소리를 듣는다. 차이티야에 들어오는 대부분의 가이드들이 관람객들을 위해 낭랑한 목소리로 경전의 한 구절을 낭송해서 천상의 메아리를 만들어내는데, 둥글고 높은 천장으로 인해 예불 소리는 길게 울려 퍼지고 가슴속 깊은 곳까지 파고드는 여운을 남긴다. 그 석굴 어딘가에 그 오랜 시간과 승려들의 독경소리가 각인되어 있을 것을 생각하면 저절로 두 손을 모으게 된다. 그래서 아무리 시간이 많이 흘러도 빛이 바라지 않는 영원한 세계를 바로 그 아잔타 석굴 안에서 만난다.

아잔타 석굴의 벽화는 불교의 신념과 불교미술의 전성기를 보여줄 뿐 아니라 그 오래전 살았던 사람들의 삶과 문화를 부처의 전생과 연관시켜 보여주는 한 편의 위대한 서사시이다. 성자와 걸인, 귀족과 천민, 공주와 시종들, 궁궐과 오두막, 동물과 꽃 등 모든 삼라만상이 다 자신의 역할에 충실하며 더불어 살아가는 아주 호흡이 잘 맞는 감동적인 휴먼 드라마이다. 예술가들이 색채로 만들어낸 위대한 세상이 마치 우리들의 눈앞에서 살아 숨 쉬는 것만 같다.

아잔타 석굴 29개 가운데에서 석굴 9 · 10 · 19 · 20 · 29는 차이티야이고, 나머지는 모두 비하라이다. 가장 아름다운 벽화는 석굴 1 · 2 · 16 · 17 · 19에 남아 있으며, 최고의 조각은 석굴 1 · 4 · 17 · 19 · 24 · 26에 남아 있다.

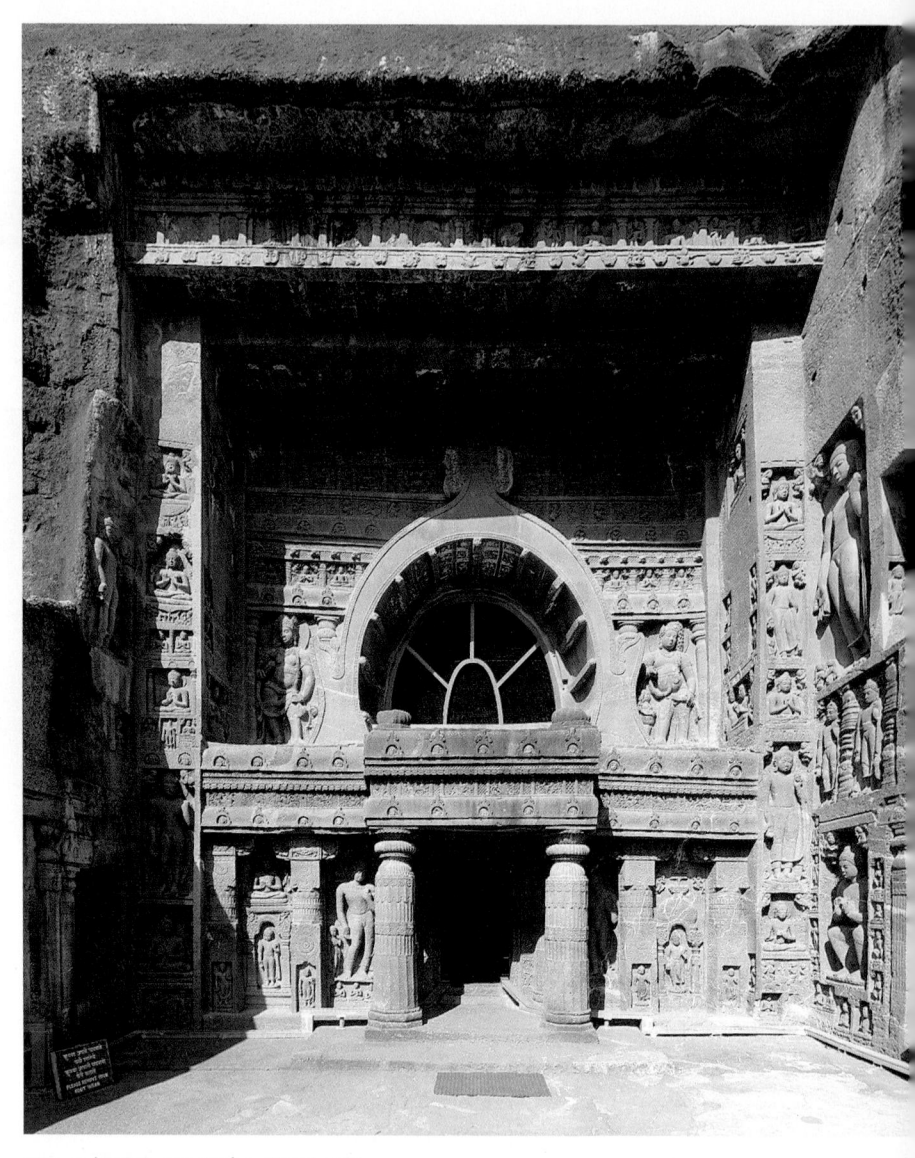

석굴 19 '조각의 보물창고'로 알려진 입구

아잔타 미술로 떠나는 불교여행

석굴 19 입구의 부처상

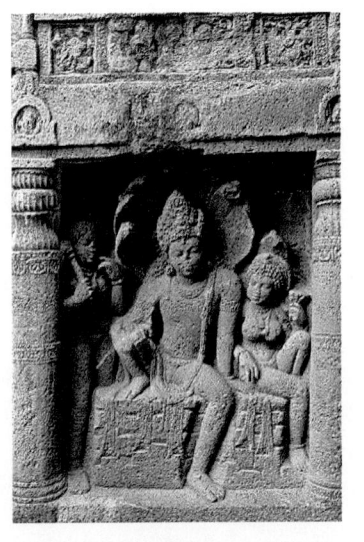

석굴 19 입구에 조각된 나가 왕과 왕비

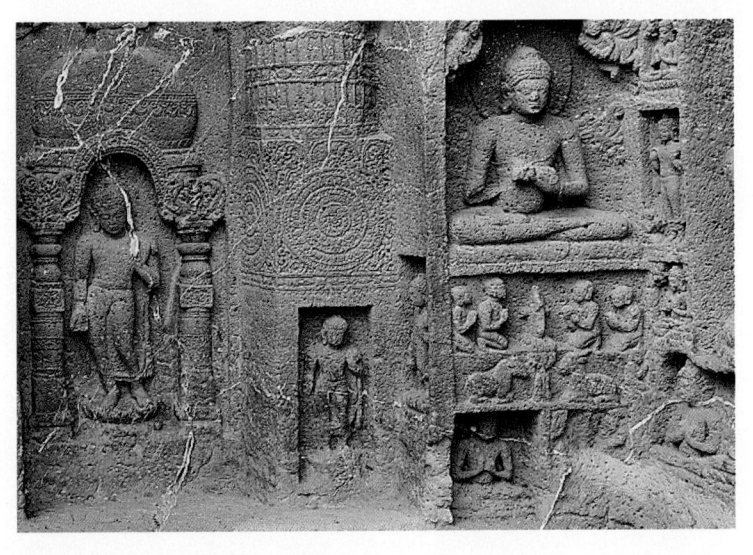

석굴 19 입구를 장식하고 있는 불상들

아잔타 석굴 벽에 그려진 불화

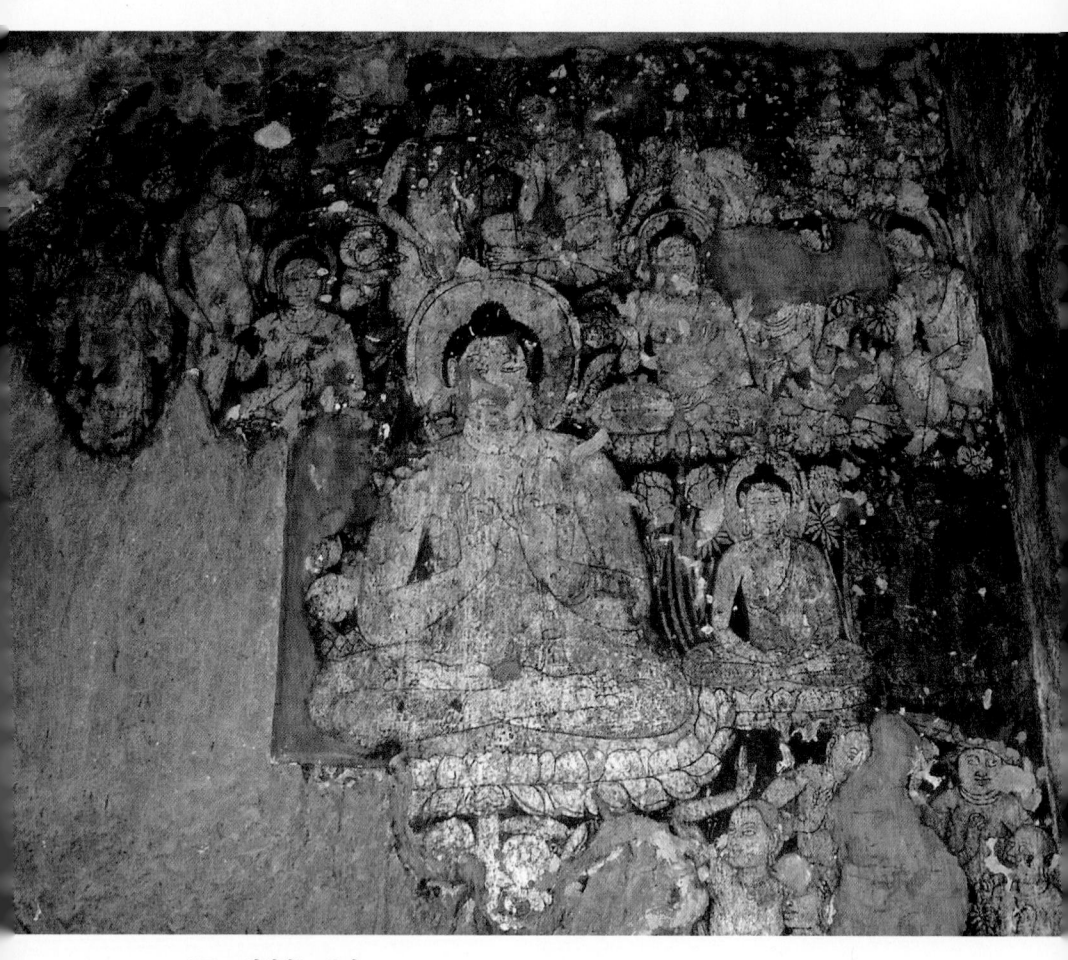

석굴 4 설법하는 부처

······ 아잔타 벽화에 그려진 부처의 전생 이야기

불교가 인도에서 발생했듯이, 불화가 인도에서 처음으로 그려진 것은 당연하다. 불화는 경배와 장식을 목적으로 부처와 불교 경전의 내용을 그린 그림이다. 거의 모든 사찰에는 불상과 더불어 불화가 법당의 내벽을 장엄하게 장식하고 있다. 불화는 법당 본존불의 배경을 장식하고 좌우 양 벽과 천장을 화려한 문양들로 장식함으로써 참배하는 이들에게 부처님 세계의 아름다움과 찬란함을 연상시키는 중요한 역할을 한다. 사찰에 봉안된 불상이 거의 석재나 금속으로 제작된 부처·보살·나한 등 단독상이어서 다양한 불교의 교리를 시각화할 수 없는 재료적 한계를 지니고 있다면, 불화는 벽이나 천장에 직접 그려지거나 탱화로 그려져 벽에 걸 수 있으며 부처와 보살을 비롯한 수많은 인물들과 다양한 부처의 세계를 하나의 장면에 묘사할 수 있어서 불교의 세계를 한눈에 들여다볼 수 있게 해준다. 그래서 법당에 봉안된 불화는 막연히 상상하는 불법의 세계가 아니라 시각화된 부처의 세계를 직접 눈으로 보고 체험할 수 있기에 불심을 높이는 기회를 제공해준다.

아잔타 석굴에 그려진 불화는 우리가 국내의 사찰에서 익히 보아 알고 있는 불화와는 주제·구도·색채·기법·재료 등에 있어서 많

이 다르다. 아잔타에서 처음으로 불화가 그려진 시기는 기원전 1~2세기인 데 반해, 한국에서 불화가 그려진 시기를 불교의 유입 시기인 기원후 4세기경으로 보아도 그 시대적인 차이가 크다. 또한 부처를 인간의 형상으로 묘사해내는 것을 불경스럽게 여겼던 소승불교와, 자유로운 불상 및 불화의 조성을 장려했던 대승불교의 영향도 인도와 한국 불화의 차이를 가늠하게 한다. 뿐만 아니라 아잔타의 불화가 자연 석굴에 조성된 형태라면, 초기 한국의 불화는 목조 사원의 내벽에 그려지다가 차츰 탱화의 형태로 그려져 벽에 거는 형식으로 변화하게 된다.

아잔타 불화의 주제는 주로 부처의 본생담(부처의 전생 이야기로 '자타카'라고 함)으로, 석굴의 벽·기둥·천장 등 사원 전체에 부처의 다양한 전생을 묘사하고 있다. 부처는 희생과 자비심을 지닌 인간이나 고귀한 보살로, 혹은 작은 새나 커다란 코끼리로 태어나 자비와 희생을 베푸는 모습으로 묘사되었다. 그래서 이야기를 시각화해야 하는 아잔타 불화는 주인공이 반복해서 등장하는 설명적인 방식이다. 반면 부처·보살·나한 등 불보살을 중점적으로 그린 한국의 불화는 단순, 좌우 대칭의 구도가 특징이다.

인도에서는 불교 이외의 다른 종교에서도 성자나 영웅들에 관한 전생 이야기를 묘사하는 것을 좋아한다. 현생에서 깨달음을 얻는 것은 전생의 선행과 자비와 희생의 결과라는 인과응보의 법칙을 강조한다. 부처도 생전에 제자들에게 자신의 전생에 관한 수많은 이야기

들을 한 것으로 알려져 있다. 이런 부처의 전생 이야기들이 바로 아잔타 석굴 벽화의 주제이다.

한편 아잔타 벽화에는 세속과 불법의 세계를 구분 짓는 울타리가 없다. 끊임없이 세속과 불법이 넘나든다. 그러면서 결코 어느 한 세계에 머물지 않는, 구애 받지 않는 수많은 부처의 전생 이야기들이 설득력 있게 그려진다. 지나치게 세속적이거나 종교적이지 않으면서 마치 동전의 양면처럼 세속과 종교를 담아냈다.

인도인들은 인간적 삶이 가장 우선시되어야 종교도 화려하게 꽃을 피울 수 있다고 생각한다. 그래서 아잔타의 벽화 장면 장면에는 마치 한 편의 이야기를 그림으로 보는 즐거움이 있다. 부처의 전생과 관련된 그림에 등장하는 이들만 살펴보아도 알 수 있다. 왕과 왕비, 성자, 걸인, 연인, 동물과 새나 식물의 묘사에 이르기까지 거의 모든 인간의 삶이 그림에 묘사되었다. 그래서 아잔타 불화를 잘 들여다보면 고대 인도인들의 삶의 모습을 생생하게 느낄 수 있다.

아잔타 석굴의 벽화가 아름다운 것은 단순히 부처의 전생과 깨달음의 세계를 그림으로 보여주기 때문이 아니라 모든 살아 있는 생명체는 평등하다는 가장 보편적인 진리를 담아내고 있기 때문이다. 그래서 마치 하나의 '휴먼 드라마'처럼 감동을 가져다주는 것이 바로 아잔타 석굴에 그려진 벽화가 지닌 아름다움이다.

석굴 1 부처에게 우유죽을 보시하는 여인 석굴 1 우유죽을 받은 부처

석굴 1 깨달음을 얻은 부처의 성스러운 목욕

석굴 1 부처의 성스러운 목욕(인도 고고학협회 자료)

아잔타 벽화의 기법과 색채

석굴 1 천장을 장식한 코끼리와 연꽃 문양

······ 인내와 헌신으로 그려지다

　　혹독한 무더위 속에서 석굴 사원은 수행을 위한 가장 적합한 장소였을 것이다. 아잔타의 모든 석굴은 석산에서 불필요한 부분을 쪼아내는 컷아웃 록 테크닉(cut-out rock technique) 방식으로 조성되었다. 고대 인도인들의 놀라운 석굴 조성 공법과 당시에 사용 가능했을 연장인 정과 끌을 가지고 그 어두운 석굴에 사원을 만들어 벽화를 그리고 수많은 탑과 불상을 조각해 낼 수 있었던 것은 자신의 모든 것을 아낌없이 보시하는 불자들과 불심을 지닌 수많은 장인들의 인내와 헌신적인 노고가 아니었으면 생각할 수도 없는 일이었다. 아잔타 벽화는 불교 승려와 불자, 그리고 당대의 장인들이 이룩해낸 인간 승리처럼 느껴진다.

　아잔타 석굴 벽화는 석굴 내부 표면에 진흙으로 마련한 바탕 위에 템페라(tempera : 동물에서 채취한 기름, 아교질과 식물의 수액을 혼합) 기법으로 제작되었다. 바탕이 석재인 만큼 그림을 그릴 바탕을 마련하는 작업에 많은 시간이 소요되었다. 먼저 석재 위에 2~3번 가량 진흙을 입히는데, 첫 번째 입히는 진흙은 거칠게 입히는 경우로 대부분 잔모래나 식물성 섬유질 등을 섞는다. 두 번째 입히는 진흙에는 아주 고운 돌가루와 모래, 그리고 섬세한 섬유질을 섞어서 정교하게 입힌다.

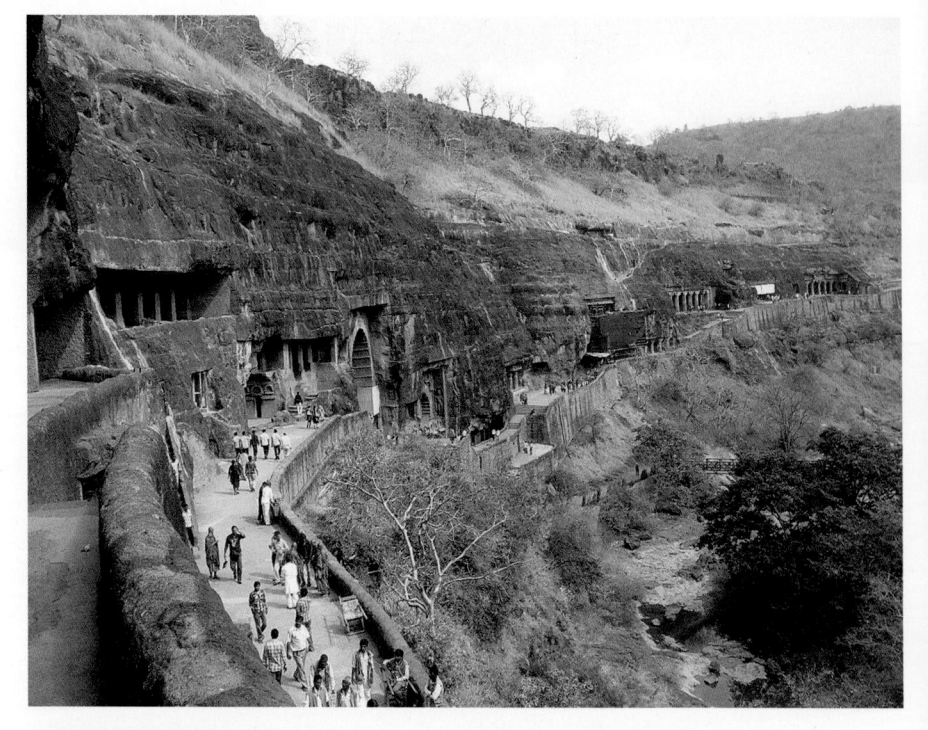

정과 끌을 사용해 조성된 아잔타 석굴

접착제로는 아교나 고무를 사용한다. 이렇게 두 번 바탕 처리를 한 다음 마지막으로 그림을 그리기 전에 석회를 발라 표면을 잘 다듬으면 그림을 그릴 바탕이 마련된다.

 이렇게 바탕이 준비되면 가장 우두머리격인 화가가 마른 석회벽 위에 붉은색으로 대충 구성을 잡고 다시 한 번 세부적인 밑그림 작업을 끝내면 채색을 하게 된다. 색채는 주로 자연석을 곱게 빻아 만든 돌가루와 자연에서 채집한 꽃가루나 황토나 숯, 조개를 갈아 만

든 색채를 사용하기도 했다. 화면의 채색 작업이 다 끝나면 표면에 광택을 내기 위해 표면이 매끈한 옥돌로 채색된 부분을 여러 번 문질러서 광택을 내고 마무리 한다.

회화에 관한 미학 이론서 《비슈누달모타라 푸라나Vishnudharmottara Purana》에 의하면, 화가들에게 색채는 감정을 표현하는 가장 직접적인 수단이다. 뿐만 아니라 색채의 강도에 따라서 세분화된 감정을 나타낼 수 있다. 색채의 사용은 무엇보다도 화가의 상상력과 관련된다. 색채의 사용과 강도에 따라 공간의 개념, 인체의 볼륨, 이야기의 분위기를 변화시킬 수 있다. 그래서 색채는 인물의 성격이나 상황 묘사에서 상징적인 수단으로 사용된다.

그림에 사용되는 기본적인 4가지 색채는 흰색, 노랑, 빨강, 검정이다. 여기에 초록과 파랑이 더해져서 6가지 기본 색채에서 만들어진 색채가 주로 아잔타 벽화에 사용되었다. 인도 미술에서 색채는 각기 상징성을 나타낸다. 흰색은 유머나 웃음을, 노랑은 경이로움을, 빨강은 격앙된 감정이나 성냄을, 검정은 두려움이나 공포를, 파랑은 즐거움이나 에로틱한 감정을 상징한다. 아잔타 불화에서 이러한 색채의 상징성을 완벽하게 사용한 것은 아니지만, 적절한 색채의 선택은 주제의 표현을 한층 돋보이게 했다. 그러나 인도의 미술가들은 대개 아주 융통성이 있어서 특정한 색채의 상징성에 구애를 받기보다는 그 색채가 다 떨어지면 조달 가능한 색채를 사용하기 때문에 감상자가 지나치게 예민할 필요는 없다.

아잔타 벽화의 구도

석굴 10 설법하는 부처 앞에서 한 눈을 잃은 승려가 기도하는 장면

······ 화가가 이끄는 대로

아잔타 석굴 벽화의 구도는 감상자가 어떻게 어디에서부터 그림을 감상해야 하는지 당혹스럽게 한다. 이야기의 주제가 화면 아래로부터 시작되어 위쪽으로 이어지는가 하면(때로는 정반대로 전개되기도 한다), 종종 이야기가 왼쪽에서 시작되어 오른쪽으로 이어질 때도 있다. 거기에는 정해진 규칙이 없다. 그래서 만약 감상자가 자타카 이야기의 내용을 제대로 알지 못한다면 그림의 흐름을 알아차리기 어려워진다. 벽화를 그린 화가들은 부처의 전생 이야기를 통해 불교도들을 교화하려는 생각보다는 석굴의 주어진 화면 안에서 종횡무진하며 마음껏 자유를 누리고자 했던 것 같다. 종교화로서의 기능은 부수적이고 화면을 종횡무진하는 예술가 특유의 열정과 몰입이 화면을 가득 메운다.

자타카 이야기와 연관시켜 벽화를 감상하기는 쉽지 않다. 실제로 아잔타를 방문해서 자타카 이야기의 내용을 제대로 기억하며 석굴을 옮겨 다니며 감상하기 위해서는 미리 석굴 번호와 어떤 자타카 이야기가 그려져 있는지를 적은 작은 노트를 준비하는 것이 좋다. 한 개의 석굴에서 그 내용을 제대로 파악하는 데도 꽤 오랜 시간이 걸리기 때문이다. 하지만 한 개의 석굴에서 자타카 이야기의 내용을

제대로 감상하고 나면 아잔타 석굴 전체의 흐름을 이해하는 데 첫발을 내디딘 것과 같다.

하나의 화면에서 전체 구성의 흐름은 선과 색채에 의해 위아래로, 좌우로 이동한다. 마치 숨바꼭질 하는 것처럼 감상자는 숨을 조여야만 한다. 아잔타 벽화 감상의 묘미가 바로 여기에 있다. 주요 벽화는 석굴 입구에서 마주 보이는 정벽에 그려졌으며, 한 벽면에 몇 개의 자타카 이야기들이 서로 위아래로 혹은 좌우로 묘사되었다. 그래서 한 편의 자타카 이야기에서 주인공이 반복해서 등장하고 이야기의 흐름이 파도처럼 올라갔다 내려오기도 한다.

이야기 속에서 주인공인 부처와 조연을 제대로 찾아낸다면, 그 다음부터는 화가의 안내대로 그 주인공을 따라가면 저절로 이야기의 흐름 한가운데로 빠져들게 된다. 주인공은 늘 우리 앞에 있는 것처럼 보이고, 조연들은 늘 주인공을 거스르지 않으면서 서로 유기적으로 연결되어 있다. 결코 홀로 남겨진 대상이나 공간은 없다. 모든 대상이 서로 완벽한 조화를 이룬다. 그래서 아잔타의 벽화는 완벽한 조화를 이룬 오케스트라처럼 잘 짜여진 화음을 들려준다. 보는 이를 화면 속으로 빨아들이는 흡입력은 바로 거기에서 나온다. 감상자가 기대하는 대로가 아니라 화가가 이끄는 대로 시선을 이동해야 한다. 그래서 화가는 긴 이야기의 내용도 마치 물 흐르듯이 자유롭게 풀어나간다.

인물들은 멀고 가까운 시각적인 거리와는 상관없이 중요도에 따

석굴 17 깨달음을 얻은 후 아내 야쇼다라와 아들 라훌라 앞에 나타난 부처

라 크게 혹은 작게 묘사된다. 예를 들어 석굴 17에 그려진 '**깨달음을 얻은 후 아내 야쇼다라와 아들 라훌라 앞에 나타난 부처**'를 보자. 굳이 설명하지 않아도 깨달은 이, 부처의 장엄하고 따사로운 모습이 보는 이들을 압도한다. 부처가 그의 고향 카피라바스투로 돌아와 왕궁의 입구에서 아내와 아들을 만난다. 이 그림은 아잔타 벽화의 아름다움을 한눈에 느낄 수 있을 만큼 감동적이다. 석굴 정벽의 중앙에서 왼쪽에 그려져 있어서 마치 보물을 눈에 띄지 않는 곳에 감춰둔 것 같다. 그림은 많이 훼손되기는 했지만 아직도 빛을 발하고 있다. 깨달음을 얻은 후에 아내와 아들 앞에 나타난 부처가 붉은 가사장삼을 걸치고 자애와 연민이 넘치는 모습으로 탁발 그릇을 손을 들고 서 있다. 부처는 야쇼다라와 라훌라에 비해 상대적으로 크게 묘사되어 깨달음을 얻은 부처의 존재를 상징적으로 잘 표현하고 있다. 모든 것을 품어 안을 듯 넉넉하고, 약간 고개를 기울인 모습은 무한한 자비를 그대로 드러내준다. 깨달은 이 앞에서 속세의 인연은 한낱 작은 티끌일 뿐. 그러나 그 또한 애틋하게 품어 안는 이가 부처임을 저절로 느끼게 된다. 회화의 가장 기본적인 요소인 크기와 비례, 각도만으로 성스러움과 세속의 대비를 극명하게 드러내준다. 그래서 불화는 그림을 그린 화가의 신앙 고백인 셈이다.

야쇼다라는 아들 라훌라에게 어서 아버지에게 왕자로 태어나 지켜야 할 올바른 삶의 방식을 물으라고 재촉하나, 부처는 그저 자신은 손에 든 탁발 사발밖에 없다고 말한다. 부처의 어깨 주변에 희미

하게 남아 있는 광배와 그 위에 천사들이 향기로운 꽃을 흩뿌리는 모습으로 성스러운 순간은 더욱 고조된다. 부처의 얼굴은 아내와 아들을 향해 고개를 내려뜨린 측면에 가깝게 묘사되었지만, 신체는 거의 정면형이다. 신체의 입체감을 느낄 만한 근육에 대한 표현은 없지만, 희미한 색채의 음영이 부처를 더욱 성스러워 보이게 한다.

반면에 야소다라와 라훌라는 보다 입체감을 느낄 수 있는 옆모습으로 그려져 있다. 야소다라는 화려한 보석으로 목과 어깨를 치장하고 있으며, 팔목에도 여러 개의 팔찌를 장식한 모습이다. 라훌라는 아주 경이로운 눈으로 아버지인 부처를 바라보고 있다. 굳이

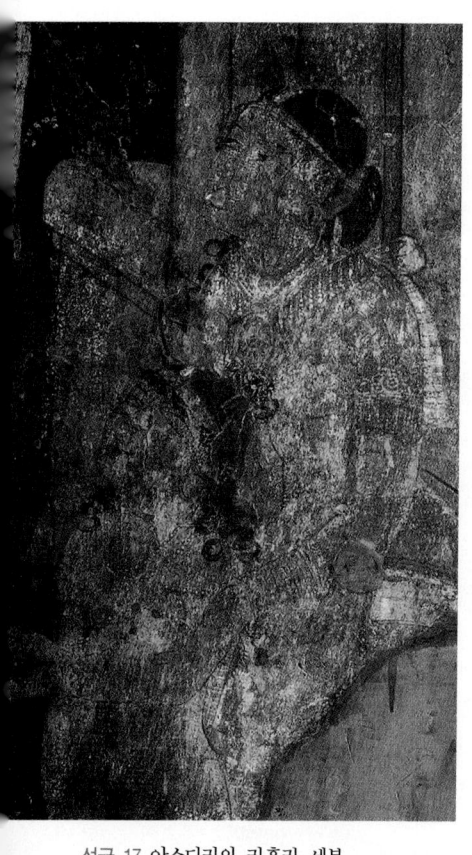

석굴 17 야소다라와 라훌라 세부

그림이 그려진 초기의 상태를 떠올리지 않아도 지금 남아 있는 부분만으로 저절로 탄성이 터져 나오는 아름다운 장면이다. 아잔타 벽화가 아니면 감히 상상하기조차 힘든 장면이다. 한때 사랑했던 아내와 아들 앞에 산처럼 높고 커다란 존재로 묘사된 부처의 모습은 불교의 무심의 의미를 이해하게 한다.

초기 불화의 자취를 찾아서

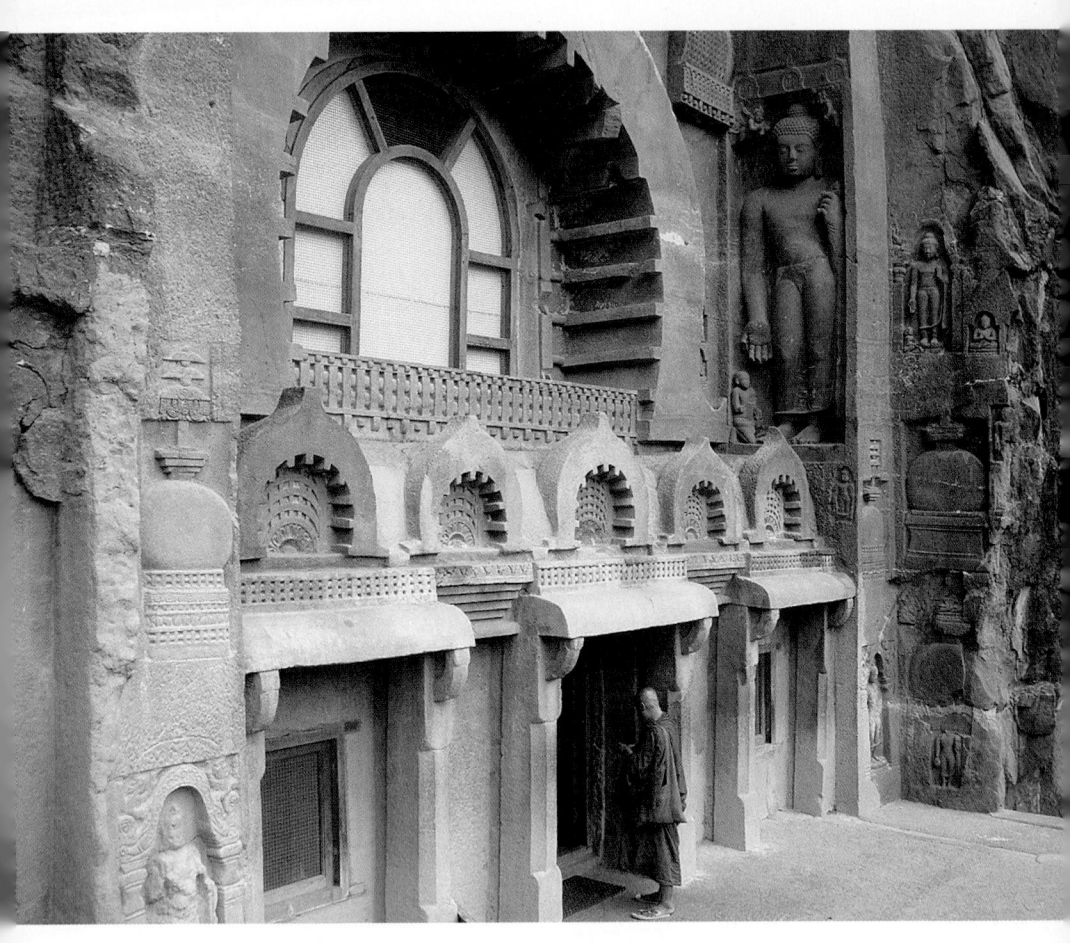

석굴 9 입구를 장식하고 있는 불상들

...... 제9굴과 제10굴 속으로

인도 미술가들이 인체를 묘사할 때 가장 중요하게 생각하는 것은 살아 있게끔 보이기 위해서 '프라나(purana, 숨결)'를 불어넣는 것이다. 중국의 화가들이 산수화를 그릴 때 가장 중요시하는 '기운생동(氣韻生動 : 기운이 충일하다는 의미)'과 같은 맥락에서 이해할 수 있다. 있는 그대로의 외형 묘사보다는 마치 살아 숨 쉬는 것처럼 보이도록 표현하고자 한다. 남자는 남자답게 여자는 여자답게 보이게 하기 위해 인체의 굴곡이나 볼륨을 강조해야만 하지만, 정작 인도의 미술가들은 이것을 감각적이라 하지 않고 암시적이며 상징적으로 인체를 포현하기 위해서라고 한다. 인도 미학의 핵심인 '프라나'는 아잔타 벽화에 등장하는 수많은 인물 묘사를 통해 잘 나타나고 있다.

아잔타 벽화는 29개의 석굴이 900년이라는 오랜 세월에 걸쳐 조성된 만큼 인도 회화의 다양한 변천사를 그대로 반영하고 있다. 그 양식의 변화를 대략 3기로 나누어보면, 제1기는 기원전 1~2세기부터 3세기경, 제2기는 5~6세기경, 제3기는 7세기로 나눌 수 있다. 제1기의 벽화는 석굴 9와 석굴 10에 잘 나타나 있다. 마모가 심하지만 희미한 흔적을 통해 초기 불화의 발자취를 따라가 볼 수 있다. 제2기

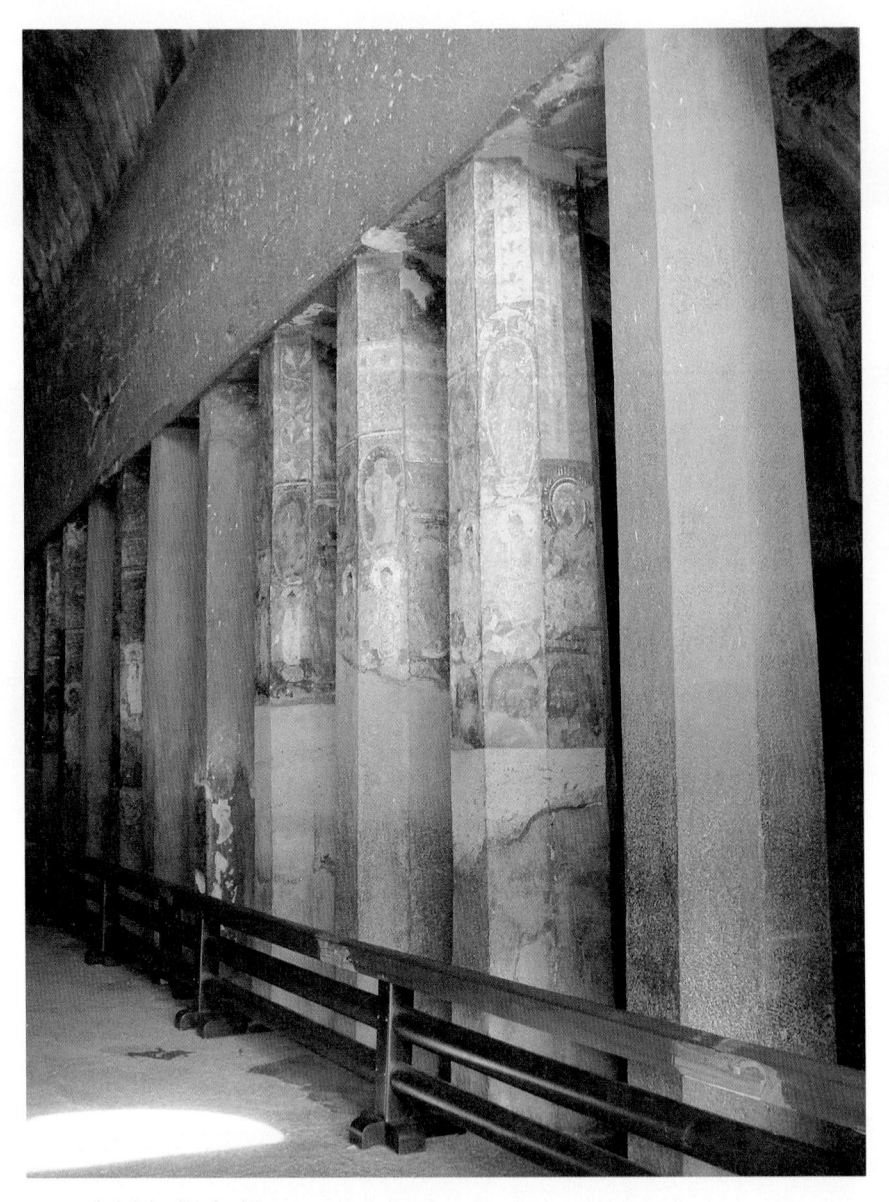

석굴 9 차이티야 내부의 기둥

아잔타 미술로 떠나는 불교여행

는 석굴 16과 석굴 17, 그리고 부분적으로 석굴 1에서 찾을 수 있다. 아잔타 불화의 전성기라고 할 수 있으며, 다양한 자타카 이야기들이 묘사되었다. 제3기는 석굴 1과 석굴 2에서 좋은 예를 찾을 수 있다.

아잔타를 방문할 때 이들 몇 개의 석굴 번호를 잘 기억해두면 아 잔타 불화를 더 깊게 이해하는 데 도움이 된다. 사실 석굴의 내부가 어두워서 가이드의 설명을 들으며 적당히 옮겨 다니다 보면 아잔타 벽화의 아름다움을 제대로 감상할 수 없다. 하지만 몇몇 중요하게 감상해야 할 석굴의 번호를 기억하고 천천히 석굴을 순례하면 인도 불화의 아름다움은 물론 부처의 가르침을 이처럼 아름다운 미술 작 품으로 승화시킨 장인들의 불심과 인내심에 말문이 막히고 만다. 그 리고 더 나아가 부처의 전생이 보여주는 가슴 뭉클한 이야기들은 굳 이 경전의 내용과 스님의 법문을 떠나서 사람으로서 어떻게 살아가 야 할지를 알게 해준다.

아잔타 초기 벽화가 그려진 기원전 2세기는 힌두교를 믿는 사타 바하나 왕조 시대였으나, 불교에 대해 배타적이기보다는 시주와 우 호적인 교류가 이루어졌다. 이 시기는 정치적 안정과 더불어 주변 나라들과 무역이 성행했으며, 그로 인해 축적된 부는 사원의 시주와 봉헌으로 이어지고 승려들은 예술가들에게 사운을 짓고 조각과 벽 화를 제작하도록 후원하여 그들이 기량을 마음껏 발휘할 수 있는 기 회를 제공해주었다. 눈에 보이지 않는 불교 교리를 시각화해주는 미 술가들의 헌신과 노고가 없었다면 아잔타 석굴의 조성은 없었을 것

이다. 아잔타를 비롯한 서인도 지역의 수많은 석굴 사원들이 무역의 통로를 따라 조성된 것으로 보아 아마 사원은 이동해야만 하는 상인들에게 잠자리와 음식을 제공했을 것이고, 부를 축적한 상인들은 무역이 잘 이루어지기를 기원하며 불심에서 우러난 시주를 하고 그것이 석굴 조성에 크게 기여했을 것이다. 석굴 12에 남아 있는 초기 명문에 의하면 간마마다(Ganmamada)라는 상인이 그 석굴 조성에 필요한 물자를 시주한 것으로 되어 있다. 그 외에도 많은 시주자의 이름이 남아 있다. 사원의 승려들은 시주금이 남아돌 때는 가난한 마을 사람들에게 빌려주기도 했다.

아잔타 석굴은 예불의 방인 차이티야(Chaitya)와 승려들이 거처하는 방인 비하라(Viharas)로 나누어져 있는데, 일반 신도와 상인들의 발길이 끊기는 우기 동안에 비하라는 순례하는 승려들이 모여 수도하는 공간으로 바뀌기도 했다. 초기 아잔타 벽화가 그려진 시기는 소승불교의 시기로 부처의 모습을 인간의 모습으로 표현해내는 것을 금했으므로 부처는 불기둥, 보리수나무, 스투파, 부처의 족적 등 상징으로 경배되었고, 차이티야에서 그 흔적들을 볼 수 있다.

아잔타 석굴 10에서는 인상적인 스투파를 볼 수 있는데, 이 차이티야를 초기 석굴로 보는 경향이 가장 유력하다. 아마도 석굴의 벽과 천장 모두에 불화가 그려졌을 것으로 추측되나 아쉽게도 거의 대부분의 그림이 마모되어서 그 흔적을 파악하기는 쉽지 않다. 희미하게나마 '**왕의 행렬 : 보리수나무를 경배하는 장면**' 부분이 남아 있어 초

석굴 10 왕의 행렬 : 보리수나무를 경배하는 장면 부분

기 불화의 형태를 짐작할 수 있다.

　그림의 중앙에는 꽃목걸이가 걸린 보리수나무가 있고, 그 왼편에
는 아주 잘생긴 왕과 그의 시종들이, 그림의 오른편에는 무희와 연
주자들의 행렬이 그려졌다. 인물의 상체 부분만 남아 있어서 아쉽긴
하지만 남아 있는 부분의 묘사만으로도 왕의 행렬이 보리수나무를
숭배하는 순간의 경건함과 진지함이 잘 느껴진다. 특히 화려한 보석
으로 만든 머리 장식을 하고 콧수염을 기른 잘생긴 왕의 모습은 그
의 고귀한 성품을 드러내 보인다. 이 장면에서 희미하게 남아 있는
인물들의 머리장식이나 의상의 표현은 초기 불교 유적지인 산치나
바르헛의 인물들과도 매우 유사함을 알 수 있다.

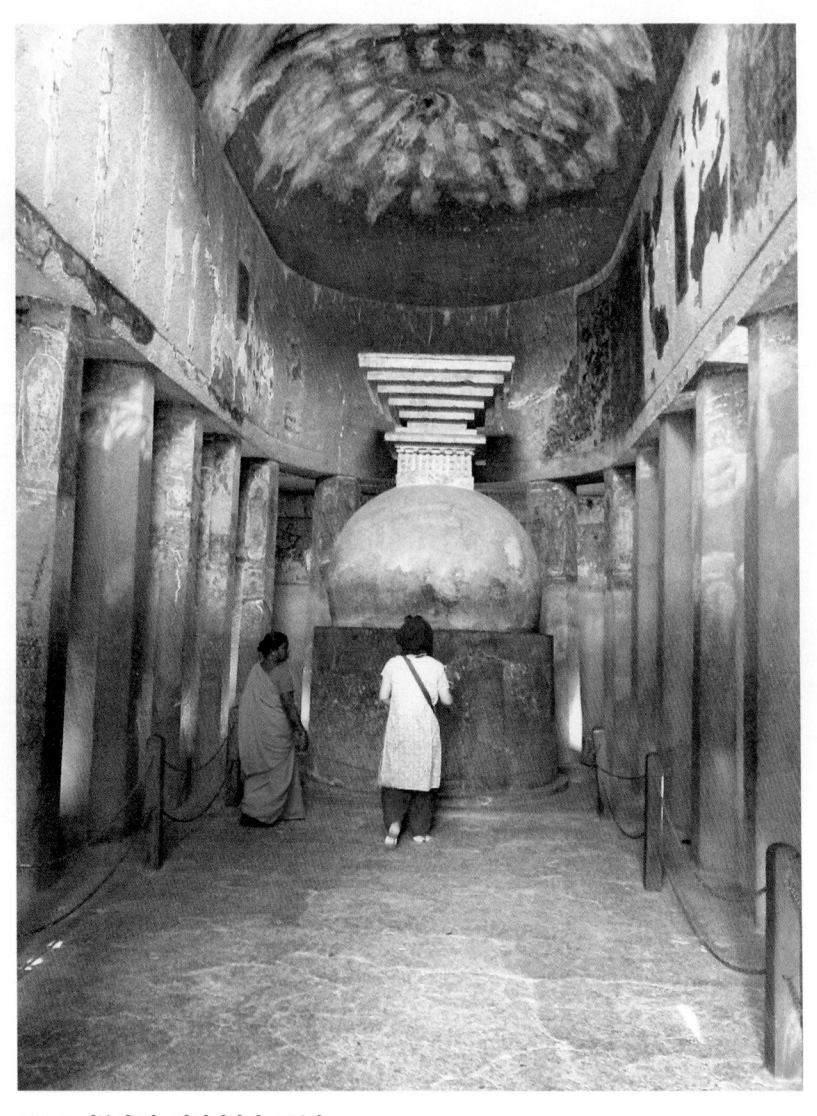

석굴 9 예불의 방, 차이티야의 스투파

아잔타 미술로 떠나는 불교여행

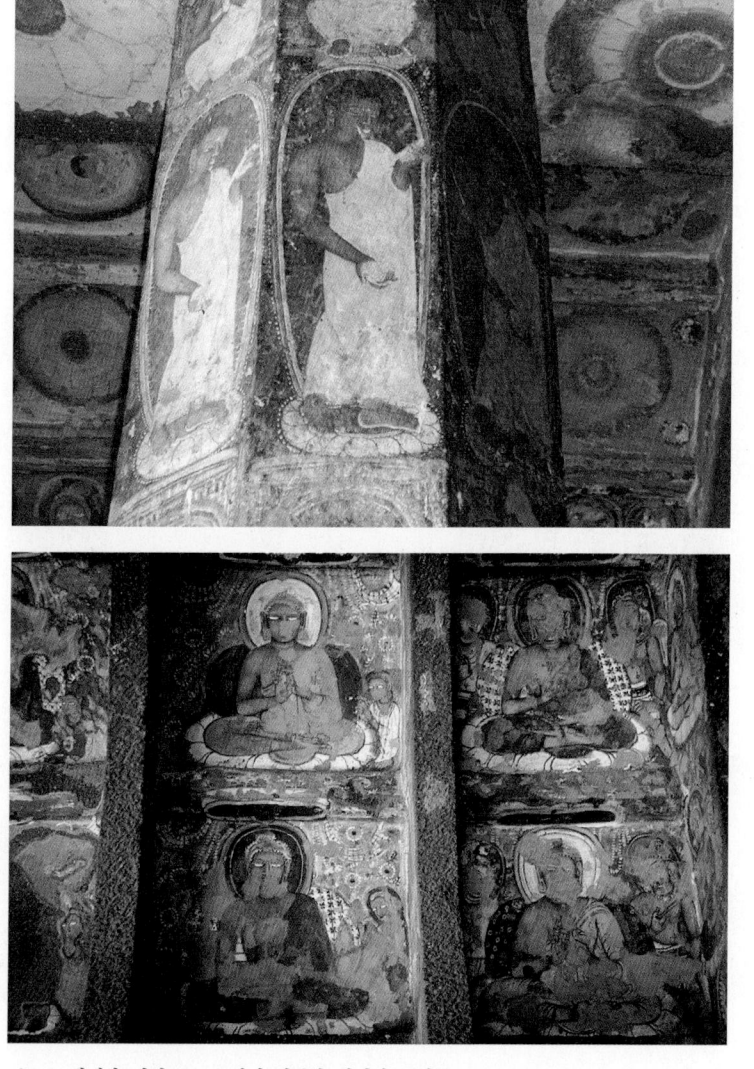

석굴 9 템페라 기법으로 그려진 기둥과 벽면의 그림들

깨달음의 세계를 찾아서

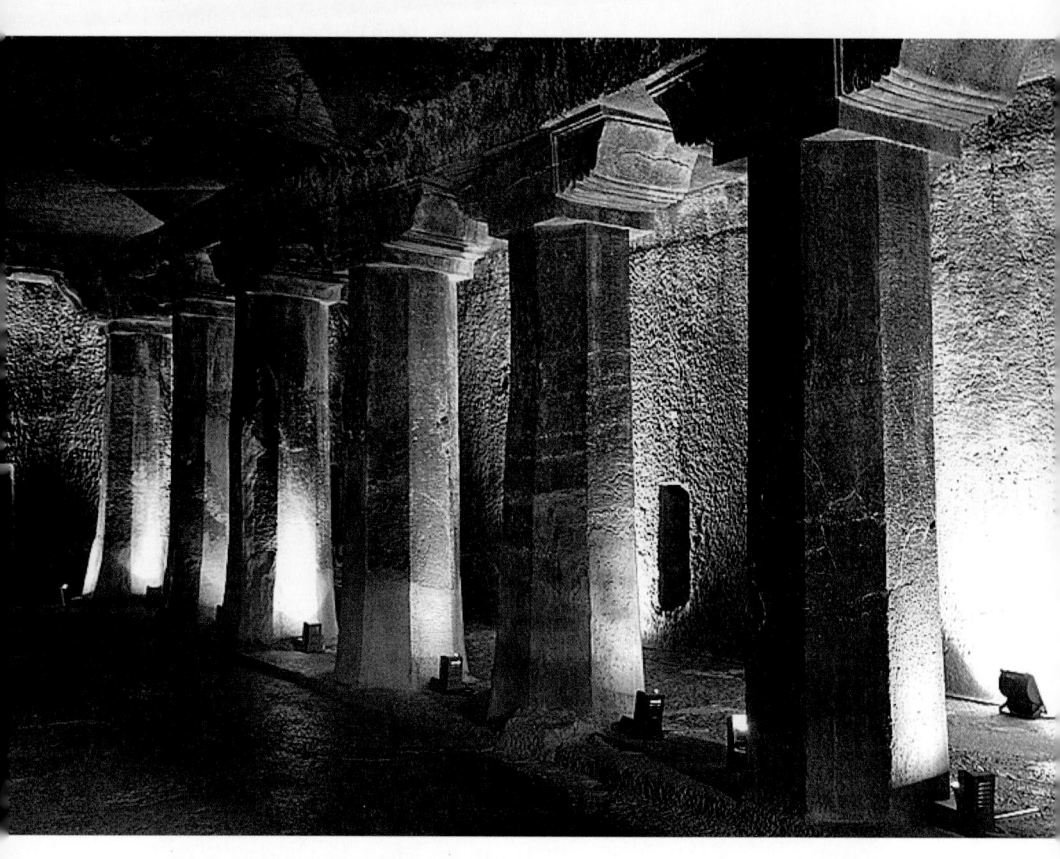

석굴 16 승려들이 기거하는 방, 비하라

...... 제16굴과 제17굴 속으로

"위대한 승려들이 거주하는 이 석굴에 들어오는 이는 누구든 모든 죄가 사해지고 고요와 성스러움의 세계와 진정으로 하나가 되어 집착, 슬픔과 고통으로부터 자유로워질 것이다."

아잔타 석굴 16에 새겨진 글은 아잔타 석굴을 순례하는 것만으로도 위대한 깨달음의 세계에 가까이 간다는 믿음을 담고 있다.

아잔타 석굴 16은 5세기 말과 6세기 초, 데칸 고원 일대를 통치했던 강력한 힌두왕조 바카타카 왕국의 장관 바라하데바의 보시에 의해 조성되었다. 힌두교를 신봉하는 왕조였으나 이 시기에 많은 불교 석굴이 조상된 것으로 보아 불교도 힌두교와 나란히 널리 전파되었음을 알 수 있다. 신앙심 깊은 불교 신자였던 장관 바라하데바는 돌아가신 자신의 양친 부모를 기리기 위해 석굴 16을 보시했다.

석굴 16의 가장 큰 특징은 다른 석굴들과는 달리 아잔타 석굴 아래로 흐르는 와고라(Waghora) 강에서부터 계단으로 이어져서 석굴 입구에 이르게 된다는 점이다. 석굴 입구 좌우에는 두 마리의 커다란 코끼리가 앞다리를 구부린 채 사원으로 들어가는 이들을 환영하는 자세로 조각되어 있다. 석굴 16은 불교 승려들의 거처로 사용하는

 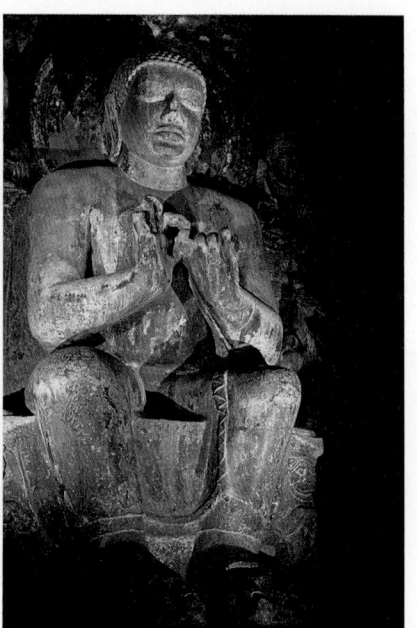

석굴 16 입구의 코끼리상 석굴 16 내부의 불상

비하라로 석굴의 내부 깊숙한 곳에 불상이 모셔져 있으며 작은 방들
로 나뉘어져 있다. 섬세한 문양으로 장식된 20개의 기둥들이 천장을
떠받들고 벽면에 그려진 아름다운 벽화의 흔적들과 천상의 여인들
을 묘사한 듯한 조각상으로 장식된 석굴의 내부는 잠시 세속의 세계
를 잊게 만든다.

　아잔타 석굴 16에서 보듯이 남아 있는 제2기에 해당하는 불화들
은 제1기보다도 양식과 기법에 있어서 뛰어나며, 다양한 주제와 문
양들이 석굴의 내벽과 천장과 기둥을 장식하고 있다. 또한 이 시기

에 미학 이론서 《비슈누달모타라 푸라나》가 쓰여진 것을 보더라도 회화가 다양한 측면에서 활발하게 그려졌음을 알 수 있다. 그림을 그릴 때 지켜야 할 내용 가운데 다양한 인간의 유형을 어떻게 각기 다르게 묘사해야 하는지, 또는 동물과 식물과 풍경을 각각 어떻게 묘사해야 하는지에 대해 설명하고 있다. 또한 대상을 실제와 같아 보이기 위해서 필요한 그림자 묘사에 관한 3가지 방식, 색채를 마련하는 방식, 그리고 색채의 적절한 사용에 관한 내용이 상세히 적혀 있다. 후대의 회화 표현은 거의 《비슈누달모타라 푸라나》의 미학을 따르고 있다.

아잔타 벽화 제2기는 제1기와는 달리 화면 구성이 훨씬 자유로워진다. 공간의 제약을 크게 받지 않으면서 서로 다른 주제의 이야기들이 얽혀 있다. 감상자가 그림의 내용을 따라가다 보면 마치 파도가 끊이지 않고 계속 몰려오는 것처럼 그림이 어디에서 시작해서 어디에서 끝나는지 느끼지 못한 채 이야기 속으로 빠져 들어가게 된다. 구성은 더욱 섬세해지고, 색채 팔레트는 더욱 풍부해져서 노랑과 빨강, 다양한 톤의 녹색과 갈색과 부드러운 보라색이 사용되었다. 화가는 인체와 사물의 표현에 있어서 자연과 인간 주변에 대한 통찰력과 감수성을 생생하게 잘 담아내고 있다.

아잔타 벽화에는 다양한 출가 이야기들이 묘사되었는데, 그중 아잔타 석굴 16 내부 방 입구에 그려진 '**죽어가는 공주**'는 난다 왕자의 출가 이야기를 묘사하고 있다.

석굴 16 자신이 살던 왕국에 탁발승의 모습으로 나타난 난다 왕자

왕자 난다는 늘 생로병사에 관해 사색했지만 결코 그 해답을 찾을 수 없었다. 그러던 어느 날 성자의 설법을 듣고 난 왕자는 왕궁에서 누리는 부귀영화를 버리고 깨달음을 얻기 위해 출가를 결심한다. 그러나 마음 한구석에선 사랑하는 아내 자나파다칼리야니의 얼굴이 떠올라 쉽사리 지워지지 않는다. 또 그동안 자신이 누렸던 화려한 궁궐 생활과는 완전히 다른 수행자로서의 소박한 삶에 대한 두려움도 생겨났다. 자나파다칼리야니 공주는 울먹이며 난다 왕자를 붙잡았지만 왕자 난다는 그 모든 번뇌를 내려놓기 위해 사원으로 찾아가 머리를 깎고 승려가 되었다. 이 소식을 전해들은 자나파다칼리야니는 난다 왕자를 그리워하며 살았다.

자타카 이야기에 등장하는 출가를 결심한 주인공들은 모든 것을 다 가진 것처럼 보이는 온갖 부귀영화를 누리는 왕족이다. 그들의 출가 이야기는 많은 것을 생각하게 한다. 모든 것을 다 가진 것처럼 보이는 그들이 왜 가진 것을 다 버리고 빈손으로 맨몸으로 깨달음을 구하기 위해 왕궁을 떠나는가? 가진 것을 모두 놓아버려야만 신을 만날 수 있기 때문이다. 소유와 집착은 인간을 아둔하게 만들어버리고 만다. 마치 현대인들이 어둠을 밝혀주는 조명등에 의지하다 보니 캄캄한 밤 달빛이 얼마나 황홀한지, 또 칠흑 같은 밤, 하늘의 별들이 얼마나 아름답게 빛나는지 눈여겨보지 않는 것과 같다.

가끔 캄캄한 밤 모든 전등을 끄고 어른 아이 할 것 없이 밖에 나가서 잠시만이라도 침묵하며 밤하늘을 쳐다보는 시간을 가지면 어떨

까 하는 생각을 해본다. 한밤중에 밤하늘의 별을 바라다보는 것만으로도 이 우주 안에서 인간이 얼마나 축복받은 존재인가를 느낄 수 있다.

그림에서 커다란 쿠션에 몸을 기대고 누운 검은 피부의 여인이 주인공 자나파다칼라야니 공주이다. 공주의 가늘게 뜬 눈과 아래로 힘없이 수그린 얼굴은 슬픔으로 몸을 가눌 힘조차 없어 보인다. 그녀를 둘러싼 시중드는 여인들의 근심 어린 얼굴 표정도 예사롭지 않다. 공주의 뒤쪽으로 묘사된 두 명의 여인들도 공주의 슬픔에 관한 이야기를 나누는 것처럼 보인다. 두 여인 가운데 왼쪽의 여인은 다른 인도 여인들과는 달리 머리가 부슬부슬하고 짧아서 흑인 여인임을 알 수 있고, 또 다른 여인은 왼손에 뚜껑을 덮은 주전자를 들고 있으며 흰 두건을 쓴 모습은 카스피 해 전통 외장 양식을 보여준다. 당시 인도의 다문화적 특징이 잘 드러나 있다. 심지어는 궁전의 지붕에 엎드린 공작도 공주의 슬픔에 동조하는 듯 보인다.

그림은 말이 없지만 공주의 상심한 마음과 그 슬픔을 함께하는 여인들의 염려가 함께 느껴져 감상자의 마음까지도 흔들어놓고 만다. 화가는 자신이 말하고자 하는 것을 너무나 완벽하게 달성해서 아잔타 벽화가 그려졌을 당시 얼마나 화가들의 실력이 얼마나 놀라운지 알 수 있다. 또한 세속과 출가를 넘나드는 그 무한한 거리를 이처럼 감동적으로 표현할 수 있었던 그 시절의 화가들에게 찬사를 보낸다.

석굴 16 죽어가는 공주

난다 왕자의 아내 자나파다칼라야니 공주가 승려가 되기 위해 궁궐을 떠난 난다 왕자를 그리워하며 시름시름 앓고 있는 장면이다. 얼마나 마음의 상심이 컸던지 공주는 식음을 전폐하고 거의 죽어가는 것처럼 보여서 이 장면을 '죽어가는 공주'라고 부르기도 한다.

석굴 16 난다 왕자의 출가 세부

난다 왕자가 사원에 가서 오른쪽에 앉은 승려가 지켜보는 가운데 삭발
을 하려고 머리를 수그리고 있는 장면이다. 그림 왼쪽의 마모된 부분에
는 또 다른 승려가 왕자의 머리를 깎아주는 장면이 묘사되어 있는 듯하
지만, 거의 마모되어서 하체 부분만 남아 있다. 그림의 배경에는 여느
그림처럼 향기로운 꽃들이 흩뿌려져 있으며 색채는 아주 제한적이다.

머리를 삭발하고 승려가 된 난다 왕자가 사원의 기둥에 몸을 기대고는 오른
손으로 얼굴을 받치고 앉아 생각에 잠겨 있다. 아직도 사랑하는 아내의 모습
을 잊을 수 없어서 번뇌하는 모습을 잘 표현하고 있다.

석굴 17 부처를 경배하기 위해 한껏 치장한 요정이 바람에 실려 날아오는 것처럼 보인다.

석굴 17 입구에 그려진 일곱 과거불과 미륵불 세부

석굴 17 과거불과 미륵불 아래에 그려진 야크샤 부부의 다정한 모습

석굴 17 거울을 들고 단장하는 공주

아잔타 미술로 떠나는 불교여행

석굴 17 설법하는 부처(인도 고고학협회 자료)

아잔타 미술의 정수를 찾아서

석굴 1 파드마파니 관음보살

...... 제1굴 속으로

　　석굴 1에서 가장 빛나는 부분은 아잔타 벽화 제2기의 대
표적인 작품으로는 '아름다운 보살'로 불리는 **파드마파니 보살**과
바즈라파니 보살이다. 이 두 그림은 석굴 안의 중앙 작은 방으로 들
어가는 입구 왼쪽과 오른쪽 벽에 각각 그려졌다. 이 두 보살은 모두
관음보살을 묘사한 그림이다.

　파드마파니 보살은 오른손에 푸르스름한 연꽃을 들고 화려한 보
석으로 장식한 관을 쓰고 있으며, 검고 긴 머리를 어깨 아래로 내려
뜨린 관음보살의 모습이다. 활처럼 부드럽게 휜 가느다란 눈썹과
꽃잎처럼 부드러운 눈매, 온화한 미소를 머금은 표정은 자비와 자
애의 화신임을 알 수 있게 한다. 어깨에서부터 늘어뜨린 작은 진주
를 엮어서 만든 가는 줄과 어깨 아래 팔뚝에 묶은 줄은 그가 성스러
운 보살임을 상징적으로 나타낸다. 비록 허리 아래로는 심하게 훼
손되어 형체를 알아볼 수 없지만, 석굴 1에서 가장 빛을 발하는 작
품으로 아잔타 석굴 벽화의 정수를 맛볼 수 있는 작품이다.

　파드마파니 보살에 필적하는 바즈라파니 보살은 화려한 머리 장
식과 작은 진주를 엮어 만든 목걸이를 목과 어깨에 늘어뜨린 모습이
다. 어깨까지 늘어뜨린 검은 머리와 어두운 피부색을 지닌 관음보살

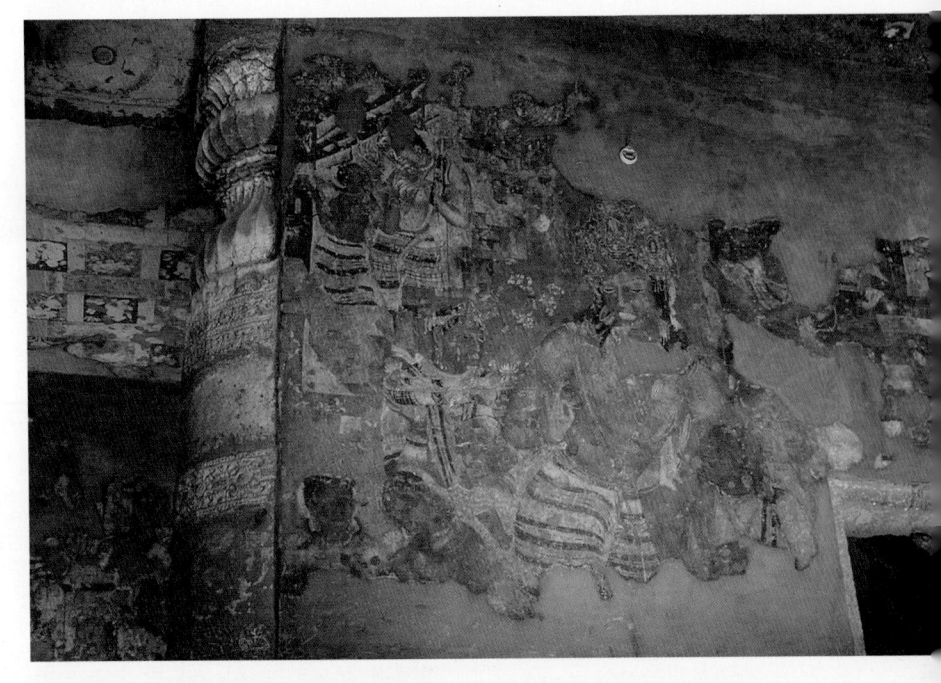

석굴 1 내부 벽면에 그려진 바즈라파니 관음보살

은 지그시 내려뜬 눈으로 내면의 깨달음을 잘 드러내 보인다. 어두운 피부색 탓에 진주 장식의 영롱함이 한층 더하다. 자칫 여성이라고 착각할 만큼 우아하고 섬세한 표정과 자세는 파드마파니 보살과 더불어 석굴 1의 보석이라고 불릴 만하다. 이들 보살이 그려진 전실의 양 옆으로는 '마라의 공격과 유혹' 및 '스라바스티의 기적'이 각각 그려져 있으며, '마하자나카 자타카'를 비롯한 여러 자타카 이야기가 벽화로 그려져 있다.

석굴 1 명상에 잠긴 부처를 유혹하는 마라(인도 고고학협회 자료)

석굴 1 내부 기둥의 장식

석굴 1 내부 천장의 문양

아잔타 미술로 떠나는 불교여행

아잔타 벽화 제3기 양식은 아잔타 불화가 처음 제작된 시기로부터 거의 700여 년이라는 세월의 변화를 거치면서 1기와 2기의 양식과는 많이 다른 점을 기대할 수 있으나 큰 흐름에서는 2기의 양식과 맥락이 이어진다. 이런 점에서 보면 그림을 그리는 화가를 양성하는 장인 집단이 있어서 대대로 그 전통이 그대로 이어져 내려온 것임을 알 수 있다. 석굴 1과 석굴 2에서 제3기의 특징을 찾을 수 있으며, 이 시기는 후기 굽타(Guta) 미술 양식‡의 우아함과 귀족적인 미의식이 잘 드러난 화려한 궁정생활의 장면들이 많이 묘사되었다. 이미 오랜 세월 동안 수많은 미술가들의 기량과 기술이 다듬고 다듬어져서 제3기에 이르면 소재를 표현하는 방식은 다채로워졌다.

석굴 1에 그려진 '**마하자나카 자타카**'를 묘사한 궁궐의 장면은 인도 전통 회화의 아름다움을 생동감 있게 묘사하고 있다. 화면의 오른쪽 상단에 묘사된 두 개의 기둥 중앙에 앉은 왕과 왕비가 옥좌에 앉아 시종들에 둘러싸여 춤을 구경하고 있는 장면이다. 여성으로 구성된 악사들은 악기를 연주하고 무희는 인도 전통 춤의 자세를 실감나게 보여준다. 악사들은 현재도 인도에서 그대로 사용되는 피리, 북과 현이 있는 악기를 연주하고 있다. 무희는 유연한 자세로 인도 전통

‡ 굽타 미술 양식 : 인도 미술사에서 굽타 왕조 시대인 350년에서 650년 사이에 번성한 양식으로 불교미술을 중심으로 발전하였다. 힌두 미술도 이 시대부터 활발한 조형 활동을 시작하나 세계에 자랑할 만한 걸작은 불교미술이다. 대표적으로 아잔타 석굴의 벽화와 사르나트 성지의 불상 조각들이 유명하다.

석굴 1 마하자나카 자타카

춤의 손동작을 보여주고 있다. 그녀의 춤 동작으로 장신구와 등 뒤
에 묶은 흰색의 리본이 펄럭인다. 등장하는 인물들은 각기 자신이
맡은 역할에 충실하다. 왕비는 왕의 출가를 막기 위해 매일 밤 아름
다운 무희를 등장시킨 연회를 베풀어 왕의 마음을 되돌리려고 한다.
이 장면에서는 음악의 선율과 춤의 동작이 느껴질 정도로 세부 묘사
가 뛰어나다. 화가는 등장인물의 동작과 얼굴 표정을 통해 원근감과
공간감을 나타내주고 있다. 무희의 얼굴 표정과 팔의 동작, 잘록한
허리와 물결무늬의 의상 문양은 무희의 동작을 훨씬 더 역동적으로
느끼게 한다. 즉 화려한 장신구와 의상의 색채 및 문양의 활용으로
신체의 볼륨과 동작을 암시한다. 무희는 악기를 연주하는 악사들 사
이에서 마치 피어나는 연꽃처럼 부드럽고 우아한 춤의 동작을 보여

석굴 1 마하자나카 자타카에 그려진 왕과 왕비

준다. 악사와 무희는 서로 무질서하게 구성되어 있는 것으로 보이지만 잘 들여다보면 무희를 중심으로 악사들의 집중과 교감이 시선 처리나 몸의 각도에 의해 묘사되어 있다. 화면은 감상자가 어디에 초점을 맞추어도 물 흐르듯이 자유롭게 움직인다.

전통적으로 인도 화가는 아주 작은 세부의 묘사에도 섬세한 재치를 발휘한다. 그래서 감상자를 그림 속으로 빠져들게 한다. 이 작품에서도 그러한 뛰어난 감각이 돋보인다. 타블라를 치는 악사의 귀 뒤쪽에 꽂은 작고 하얀 꽃은 감상자에게까지 향기를 느끼게 하는가 하면 작은 것 하나도 놓치지 않는 인도 미술가들의 섬세함이 놀랍기만 하다. 그래서 아잔타의 벽화는 불교적 신심을 표현한 그림이자 화가가 자신의 미적 감각을 마음껏 발휘해서 무엇에도 구애 받지 않은 자유로운 표현을 보여준다.

아잔타 벽화는 불화에 대한 획일적인 생각으로부터 자유로워져서 그림 속으로 한없이 빠져들게 한다. 화가는 그림을 그리는 동안 어떤 제약도 받지 않고 즐겁고 행복하게 자신을 표현한 것처럼 느껴진다. 아잔타 벽화가 위대한 것은 바로 그러한 무엇에도 얽매이지 않는 자유로운 인간 정신이 담겨 있기 때문이다. 그 무엇에 의해서도 구분 지어지지 않는 인간 정신의 자유로운 발현, 그래서 예술과 종교는 서로 통한다고 하지 않았던가.

석굴 1 '마하자나카 자타카' 중에서 춤추는 무희와 악사들

부처의 탄생 이야기를 찾아서

석굴 2 부처가 싯다르타 왕자로 태어나기 전 하늘나라에서의 전생 모습

······ 제2굴 속으로

　　　아잔타 석굴 2에는 부처가 싯다르타 왕자로 태어나기 이
전 하늘나라에서의 전생 모습과 부처의 탄생과 관련된 장면이 묘사
되어 있다. 그리고 한 쪽 벽면에는 아름다운 글귀가 새겨져 있다.

　활짝 핀 꽃들이 나무를 치장하고,
　그 향기는 공기를 달콤하게 하며,
　나무에 매달린 등불은
　다가온 먹구름 속에서도 빛을 발하네.
　호수에는 연꽃과 수련이 넘쳐나고,
　그 향기에 취한 꿀벌들은 떠날 줄 모르네.
　진정한 미덕은 자기를 드러내지 않고
　그 존재만으로도 주위를 밝히는 것.

　　　그림에서 감상자를 향하는 정면형의 인체는 아잔타 벽화에서는
보기 드문 장면이다. 아잔타 벽화의 대부분의 인물들은 신체의 볼륨
이나 움직임을 나타내기 위해 목·어깨·허리에서 꺾는 삼곡 자세로
표현되어 있다. 이 장면에서 그림의 중앙 옥좌에 앉은 보살은 자신이
인간 세상에서 싯다르타 왕자로 태어날 것을 설하는 있다. 그 감동의

순간이 보살의 고요한 표정에 잘 담겨 있고, 좌우에 묘사된 하늘의 신들은 이 위대한 결정에 깊은 감동을 느끼는 것처럼 보인다.

좌우 각각 세 명의 인물들의 배치와 음영의 차이를 보이는 색채 표현은 화가가 이 장면을 묘사하기 위해 나름대로 고심한 흔적을 보여준다. 이 장면에서는 다른 벽화와는 달리 가운데 주인공인 보살의 신체를 어둡게 처리하고 머리에 쓴 관과 옥좌를 밝게 처리해서 주인공을 부각시키고 있다. 어두운 석굴의 내부에서 미술가는 인물들의 배치와 움직임, 그리고 색채와 명암의 효과를 통해 이야기의 내용을 보다 더 효과적이고 감동적으로 전달하고 있다.

또 다른 석굴 2의 그림 '**부처의 탄생**'에서는 싯다르타 왕자가 마야 왕비의 오른쪽 옆구리에서 태어난 장면을 묘사하고 있다. 화면 오른쪽의 마야 왕비는 오른손을 머리 위로 들어 올려 나뭇가지를 잡은 것으로 묘사하고 있다. 아기를 안은 중앙의 인물은 주변의 역동적인 두 인물보다 평온한 자세를 취하고 있는데, 아기가 훗날 깨달음을 구하기 위해 왕국을 떠날 것을 이미 예견하는 듯하다. 화면은 전체적으로 황색조로 이루어졌지만 인물들의 동작이나 얼굴 표정으로 다양한 감정 교차가 차분하게 잘 묘사되어 있다.

석굴 2 부처의 탄생

석굴 2 브라만 승려가 부처의 탄생을 예언하는 장면(인도 고고학협회 자료)

2

자타카 이야기로 보는
아잔타 미술

석굴 1 내부의 방 입구에 그려진 마하자나카 자타카(인도 고고학협회 자료)

자타카 : 부처의 전생 이야기

아잔타 석굴에 그려진 벽화의 주제는 자타카(jātaka : 탄생의 의미) 이
야기이다. 자타카는 기원전 4세기 팔리어로 쓰여진 모두 547편으로
구성된 부처의 전생 이야기로 부처가 싯다르타 왕자로 태어나기 이
전 생에 관한 이야기이다. 초기 불교의 신념과 삶의 지혜를 경전이
아닌 쉽고 재미있는 이야기 형식으로 엮어져 있다. 부처가 인간의
모습, 반인반수, 때로는 동물의 모습 등으로 태어나서 실천한 다양
한 이야기를 들려주고 있는데, 각각의 이야기는 부처의 한 생에 대
한 이야기로 부처가 보살로 태어난 수많은 전생 동안 실천한 자비와
미덕이 결국 깨달음을 얻은 석가족(인도에서는 샤카족이라고 함)의 왕자
싯다르타로 태어나게 했다는 내용이다.

자타카 이야기는 고대로부터 구전으로 전해져 내려오며 수많은
불탑과 불교 사원에 장식되어 가장 널리 다루어진 인도 불교미술의
가장 오랜 소재이자 오늘날에도 많은 불교 국가에서 회화와 조각의
소재로 선택하고 있다. 뿐만 아니라 문학 작품, 연극, 음악 등 다양한
분야에서 사랑 받는 소재이다.

자타카 이야기에는 윤회를 믿으며 인간이 어떻게 살아가야 하는
지를 깨닫게 해주는 쉽고 재미있는 이야기들이 담겨 있다. 삶의 지

혜, 희생과 자비, 헌신과 사랑, 정의로운 삶, 금욕적 생활, 수행, 구원, 생명 존중, 우정, 효도, 마음의 평정 등에 관한 다양한 이야기들로 꾸며져 있다. 단순히 전생의 이야기가 아니라 부처의 보살로서 547번의 생에 대한 이야기이다. 인도인들이 생각하는 그 오랜 시간의 개념에서 보면 한 생은 덧없이 짧아 부지런히 갈고 닦아 수많은 덕을 쌓아야만 깨달음을 얻게 된다. 깨달음의 길은 아주 멀고 먼 길인 셈이다. 또한 자타카 이야기에는 모든 생명체와 더불어 살아가며 생명을 존중하는 자세가 그려져 있는 것으로 보아 불교를 종교로서 이해하기보다는 삶의 가장 보편적인 진리로 인식하게 하는 깨우침을 주는 경전이나 마찬가지이다.

아잔타 석굴 내부에 그려진 벽화는 자타카를 소재로 그려진 만큼 부처의 전생 이야기를 통해 보다 쉽게 불교를 이해할 수 있으며, 불교의 실천적 삶을 예술로 승화시킨 걸작이다. 또한 당시의 사회상과 생활의 모습까지도 상세히 묘사되어 있기 때문에 잠시 눈을 감고 마음을 비우면 그 오랜 기억의 저편을 거닐 수 있다. 아잔타 석굴에 벽화로 묘사된 자타카를 통해 아주 오래전 부처의 전생 행적을 따라 즐겁고 설레는 구도 여행을 떠나는 기쁨을 맛볼 수 있을 것이다.

아잔타 석굴에 그려진 벽화를 제대로 감상하기 위해서는 주요 석굴에 묘사된 다양한 자타카의 내용을 알면 그 감상의 묘미는 이루 다 표현할 수 없다. 아잔타 벽화의 내용을 알고 잘 들여다보면 부처가 우리들에게 말하고자 했던 법문이 그대로 잘 느껴져 온다. 가장

중요한 것은 화려한 말이나 미사여구에 의해서가 아니라 마음으로 알아차리는 것이라고, 말하지 않아도 느껴져 오는 가슴 가득한 감동의 순간들이 아잔타 벽화에 가득하다. 그래서 때로는 어떤 벽화 앞에서는 발걸음을 떼는 것을 잊어버리기도 한다. 아잔타 벽화를 통해 불교가 얼마나 사람들에게 친숙했으며 삶의 한가운데 있었는지를 충분히 짐작할 수 있다.

아잔타 석굴 벽화에는 모두 25편의 자타카가 벽화로 그려져 있다. 그 가운데 비교적 그림의 상태가 우수한 16편의 자타카 이야기를 벽화와 함께 감상하기로 한다. 석굴 1의 마하자나카 자타카, 샨카파라 자타카, 캄페야 자타카, 시비 자타카 4편과 석굴 2의 비다우라판디타 자타카, 함사 자타카 2편, 석굴 16의 마하 움마가 자타카 1편, 그리고 석굴 17의 비스반타라 자타카, 샤단타 자타카, 수타소마 자타카, 심하라 아바다나 자타카, 미리가 자타카, 마히샤 자타카, 시비 자타카, 카피 자타카, 마트리포샤카 자타카 9편 등 16편의 자타카 이야기가 재미있게 그려져 있다.

아잔타 석굴 1
자타카 이야기

마하자나카 자타카

마하자나카 자타카 부분

⋯⋯ 구도의 길을 떠나는 마하자나카

　　한 번은 부처가 아리타자나카 왕의 아들인 마하자나카 왕
자로 태어난 적이 있었다. 아리타자나카 왕이 동생 포라자나카의 음
모에 휘말려 미티라 왕국으로부터 추방을 당하자 마하자나카 왕자
는 삼촌에게 빼앗긴 왕국을 다시 되찾기 위해서 부를 축적해야만 했
다. 상인이 되어 갖은 위험한 항해를 무사히 이겨내고 부를 축적한
마하자나카 왕자는 마침내 미티라 왕국으로 돌아올 수 있었다.

　그동안 많은 세월이 흘러 포라자나카 왕은 왕위를 물려줄 아들을
남기지 않은 채 세상을 떠났다. 그래서 아름답고 지혜로운 공주 시
바리가 아버지의 뒤를 잇고 있었다. 포라자나카 왕은 죽기 전 시바
리 공주에게 유언을 남겼다. 다음 세 가지 조건을 충족시키는 청년
을 남편으로 맞이해서 왕국을 다스리게 하라는 것이었다. 첫째는 사
각 침대의 머리와 끝을 알아맞추고, 두 번째는 자신의 왕국에 숨겨
둔 16가지 보물을 찾아내고, 세 번째는 천 명의 사람이 한꺼번에 힘
을 합쳐야만 당길 수 있는 활을 쏘는 것이다. 마하자나카는 단번에
이 세 가지 문제를 풀고는 아름다운 시바리 공주와 결혼해서 미티라
왕국을 다스리게 되었다.

　그러나 아버지의 왕국을 다시 되찾고 왕이 되어 누리는 온갖 부귀

영화가 마하자나카에게는 공허하기만 했다. 마침내 왕은 왕국을 떠나 수도승이 되기로 결심한다. 이러한 왕의 결심을 눈치 챈 시바리 왕비는 온갖 방법을 다 동원해 왕의 마음을 되돌리려고 노력하지만, 남편의 결심을 바꿀 수 없다는 것을 알고 남편을 따라 깊은 숲속으로 들어갔다.

어느 날 마하자나카는 자신이 원하는 수도승의 길을 가려면 아내와 함께할 수 없음을 깨닫는다. 마하자나카는 자신의 주변에 있던 갈대 줄기를 하나 꺾어 아내 시바리에게 보여주며 말했다.

"시바리, 이제 이 줄기는 다시 있던 자리로 돌아갈 수 없다오. 그러나 이 줄기 하나 없이도 갈대는 또 잘 자랄 것이오. 깨달음을 위한 길은 홀로 가야만 하는 길이라오."

시바리는 남편의 그 말을 듣고는 슬픔을 잠긴 채 자신의 운명을 받아들이기로 한다. 마하자나카는 그렇게 홀로 히말라야를 향해 구도의 길을 떠났다. 그리고 깨달음을 얻기 위해 깊은 명상에 빠졌으며, 다시는 세속으로 돌아오지 않았다.

설법하는 성자 설법을 듣는 마하자나카 왕

깨달음을 얻기 위해 궁궐을 떠나는 마하자나카 왕

마하자나카 왕의 아내인 시바리 왕비

샨카파라 자타카

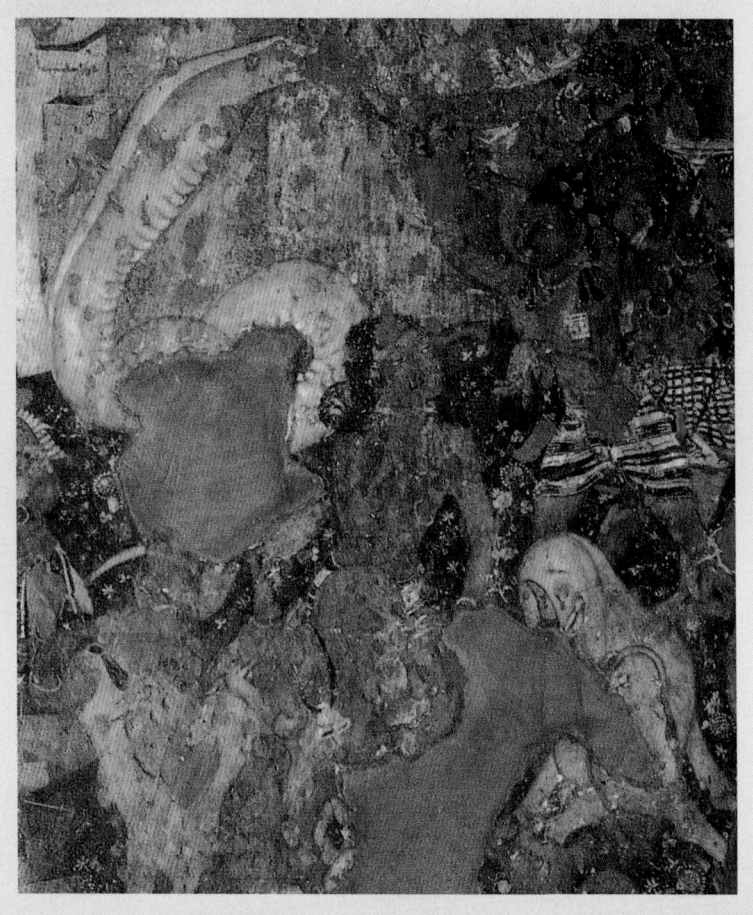

화면의 왼쪽 머리를 치켜든 샨카파라와 밧줄을 던지는 사냥꾼들의 모습이 생동감 있게 그려졌다. 그 앞에서 상인 아라라가 뱀의 처지를 가엾이 여겨 동정 어린 모습으로 지켜보고 있는 장면이다.

······ 부귀영화를 버린 산카파라 왕

한 번은 부처가 마가다 왕국의 왕자 듀요다나로 태어난 적이 있었다. 듀요다나 왕자가 성년이 되자 왕은 아들에게 왕위를 물려주고 자신은 명상과 요가를 하며 구도자로서의 삶을 살기 위해 깊은 숲속으로 들어갔다.

인도에서는 아버지가 (특히 브라만 계급인 경우) 자식들이 장성해 결혼을 하고 나면 가장으로서의 의무를 다했다고 생각하고 히말라야나의 깊은 산속이나 갠지스 강가에서, 혹은 그 지류에서 신을 명상하며 남은 생은 죽음을 준비하는 시간으로 보내고 싶어 한다. 가족과 소유한 모든 것을 내려놓고 떠나 최소한의 것만을 소유하며, 이제 자신만의 온전한 시간을 가졌다고 생각하며 죽음을 준비하는 시간을 갖는다. 남은 가족들도 가장에게 별다른 의무를 요구하지 않는다. 가끔 집에 돌아가 가족을 만나기도 하지만, 마치 이별 연습이라도 하듯이 서로 담담하게 받아들인다.

왕이 된 듀요다나는 어느 날 아버지가 은둔생활을 하는 작은 오두막을 방문했다. 그리고 그곳에서 성자의 설법을 듣기 위해 수행원들을 거느리고 나타난 뱀들의 왕국인 나가(Naga) 왕국의 나가 왕을 보고는 깜짝 놀란다. 지금까지 한 번도 보지 못한 화려한 귀금속으로

치장한 나가 왕은 신하들에 둘러싸여 그 위엄을 잔뜩 과시하고 있었는데, 심지어는 성자들조차도 그 위엄에 놀라는 기세였다. 그 순간 듀요다나는 다음 생에는 꼭 나가 왕국의 왕으로 태어나기를 소망한다. 마침내 듀오다나의 소원이 이루어져 다음 생에서 나가 왕국의 샨카파라 왕으로 태어난다.

나가 왕국은 얼마나 부가 넘쳤던지 매일같이 화려한 궁궐에서 연회를 베풀고 아름다운 여인들과 음악과 춤이 넘쳐났다. 그러나 그렇게 얼마간 세월이 흐르자 샨카파라 왕은 부족할 것 없는 나가 왕국의 풍요와 쾌락이 아무 의미가 없음을 알게 된다.

그래서 샨카파라 왕은 화려한 궁궐 생활을 끝내기로 결심하고는 지하 세계인 나가 왕국을 떠나 지상의 언덕으로 올라와 몸을 누이고 명상에 잠겼다. 그때 샨카파라 왕을 본 사냥꾼들이 몰려와 샨카파라 왕을 잡아서 아주 거칠게 다루기 시작했다.

이 장면을 곁에서 지켜보던 상인 아라라는 샨카파라 왕을 가엾이 여겨 사냥꾼들에게 뱀을 놓아주라고 부탁한다. 그러나 사냥꾼들은 힘들게 잡은 샨카파라를 놓아줄 수 없다고 한다. 그러자 아라라는 상인들에게 황금 동전과 몇 마리의 소를 주고 샨카파라를 놓아주도록 한다.

무사히 나가 왕국으로 다시 돌아온 샨카파라 왕은 상인 아라라의 은혜에 보답하기 위해 그를 나가 왕국으로 초대한다. 나가 왕국에서 샨카파라 왕으로부터 보살의 지혜를 깨달은 아라라는 뱀들의 왕국

을 떠나 히말라야 산속으로 들어가 성자로서의 삶을 살며 보살의 법
을 설했다.

'젊음과 노쇠함을 거쳐 소멸하는 육신,
한 개의 과일과 다를 바 없어라.
오직 의지할 곳은 법의 세계,
그 무엇 하나 두려울 것 없어라.'

고대로부터 인도인들은 지하 세계에 뱀들이 통치하는 나가 왕국
이 존재한다고 믿었으며, 그 왕국을 숭배하는 오랜 전통이 있다. 지
하 세계에 사는 치명적인 독을 지닌 뱀들도 진화되어 인간처럼 깨달
음의 세계에 들 수 있다고 생각했는데, 여기에는 모든 만물은 평등
하다는 불교 교리가 담겨 있다.

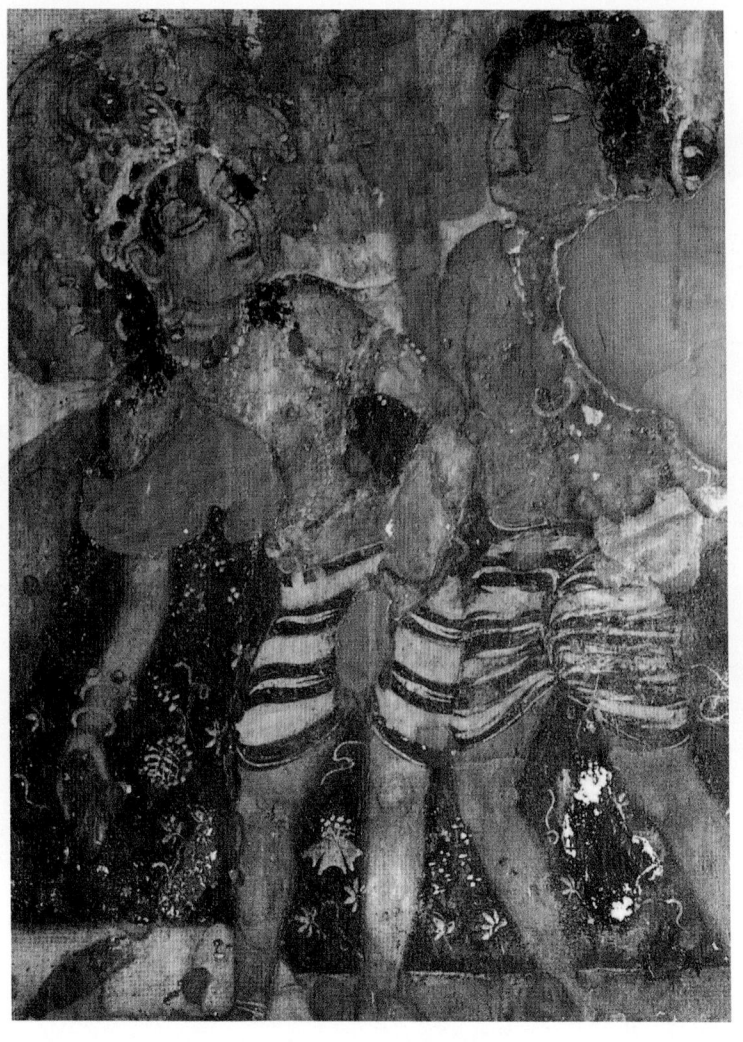

샨카파라 왕이 자신을 구해준 상인 아라라를 나가 왕국으로 맞이하는
장면이다. 샨카파라 왕은 자애로운 얼굴 표정으로 오른손을 앞으로 내
밀어 아라라를 극락으로 인도하는 듯한 자세를 취하고 있다. 두 인물의
배경에는 향기롭고 아름다운 꽃들이 흩뿌려져 있다.

샨카파라 왕의 아내가 왕의 설법을 듣기 위해 서 있다.

캄페야 자타카

설법하는 수인의 우가세나 왕

⋯⋯ 가진 것을 내려놓아야만 얻어지는 깨달음

한 생에서 부처는 몹시 가난한 집에서 태어났다. 그래서 날마다 집안일을 도와야 했던 소년은 하루 일과가 끝나면 어김없이 캄페야 강 근처로 목욕을 하러 가곤 했다. 그리고 돌아오는 길에는 강가에 모습을 드러낸 뱀들의 왕국인 나가 왕국의 화려한 내부를 상상하면서 그런 왕국에서 온갖 호사를 누리며 사는 나가 왕을 늘 부러워하였다.

소년은 집으로 돌아오는 동안 내내 자신의 가난한 처지를 생각하며 다음 생에서는 꼭 나가 왕국의 왕으로 태어나길 기도하고 또 기도했다. 마침내 소년의 기도가 이루어져 소년은 다음 생에서 뱀들의 왕국인 나가 왕국의 왕으로 태어났다.

그러나 소년이 그렇게 갈망했던 화려한 왕궁과 금은보화, 기름진 음식과 아름다운 여인들에 둘러싸인 왕궁의 생활도 매일 계속되니 그다지 행복하다는 생각이 들지 않았다. 그래서 나가 왕은 스스로 자신의 목숨을 끊으려고 마음먹는다. 그러한 왕의 생각을 눈치 챈 왕비 수마나는 남편의 생각을 바꾸기 위해 매일 밤 아름다운 여인들을 불러 춤을 추게 하고, 음악을 들려주는가 하면, 진기한 세상이야기를 들려주는 이야기꾼을 불러들여 왕을 기쁘게 하기 위해 온갖 노

력을 다한다.

그러나 왕은 나가 왕국에 사는 한 온갖 유혹으로부터 절대로 자유로워질 수 없음을 깨닫고는 아무도 모르게 나가 왕국을 떠나 인간 세상으로 나가서 소유하지 않는 삶을 살기로 마음먹는다.

인간 세상으로 나온 지 얼마 되지 않아 하루는 햇볕을 쬐기 위해 언덕 위에 길게 몸을 늘이고 있는데, 그때 마침 바라나시에서 온 젊은 브라만 승려가 위엄 있고 번쩍이는 색채를 지닌 뱀이 늘어져 있는 것을 보고는 산채로 잡아서 바라나시로 데리고 간다.

바라나시 사람들은 뱀의 위용에 모두 놀라며 감탄한다. 그러자 브라만 승려는 마음속으로 이 멋진 뱀에게 춤을 가르쳐서 구경꾼을 모으면 많은 돈을 벌 수 있으리라고 생각했다. 생각대로 사람들이 뱀의 자태와 춤에 감탄했고, 그 소문은 어느새 주변 왕국으로 퍼져나가 마침내 뱀은 우가세나 왕의 궁정에서 춤을 추게 되었다. 왕과 대신들은 뱀의 훌륭한 춤에 감탄하며 금은보화를 뱀에게 던져주었다.

그러는 동안 나가 왕국에서 수마나 왕비는 사라진 왕의 소식을 수소문 하던 중 마침내 왕의 슬픈 운명을 전해 듣는다. 우가세나 왕국에서 여기저기 불려 다니며 사람들을 즐겁게 하기 위해 춤을 추고 있다는 것을.

이 소식을 듣자마자 왕비는 우가세나 왕을 찾아갔다. 그리고 왕 앞에 엎드려 머리를 조아리며 뱀들의 왕인 남편을 자유롭게 놓아달라고 애원했다. 수마나 왕비의 간청은 왕의 마음을 움직였고, 왕은

뱀의 주인인 브라만 승려에게 많은 금화를 줄 테니 뱀을 자유롭게 놓아주기를 부탁한다. 이에 브라만 승려는 돈벌이 수단으로 뱀을 이용한 자신의 어리석음을 깨닫고는 금화도 거절한 채 뱀을 자유롭게 놓아주었다. 브라만 승려와 왕이 나가 왕을 놓아주자마자 나가 왕과 수마나 왕비는 뱀의 허물을 벗고 경건한 남자와 아름다운 여인의 모습으로 사람들 앞에 모습을 드러내고는 왕의 자비에 탄복하였다.

뱀의 춤을 보는 우가세나 왕과 신하들을 묘사한 장면 세부.
왼쪽의 콧수염을 기른 남자의 뒷머리 몇 가닥을 돌돌 말은 꽁지머리
스타일은 아직도 바라나시 남자들이 즐겨한다. 그가 걸친 비단 의상의
꽃무늬도 바라나시 전통 문양 가운데 하나로 많이 사용되고 있다. 거
의 뒷모습만을 보이고 앉아 있는 오른쪽 남자는 오리사 주의 전통 방
식으로 도티를 걸치고 있다. 벽화에 묘사된 오랜 전통을 수많은 세월
이 지난 오늘날에도 인도의 거리에서 자연스럽게 만날 수 있다.

남편을 찾아 바라나시의 우가세나 왕을 찾아온 수마나 왕비의 모습이다. 왕에게 자비를 구하는 왕비의 표정 묘사가 놀랍다. 눈의 표정을 잘 들여다보면 마치 금방이라도 눈물이 흘러내릴 듯 내면의 감정이 잘 드러난다. 얼굴의 볼륨을 강조하기 위해 머리 장식, 눈, 코, 아랫입술 등에 적절하게 하이라이트를 주고, 왼쪽 어깨 위로 마치 포도송이처럼 보이는 머리카락의 묘사도 뛰어나다. 그리고 턱 아래까지 올라간 손가락의 묘사도 왕비의 격한 감정을 잘 드러내 보인다. 전체적으로 어두운 색조의 신체 표현이지만, 화가는 왕비가 격한 감정으로 왕 앞에서 남편의 목숨을 위해 자비를 구하는 모습을 묘사하기 위해 무엇을 어떻게 표현해야 하는지 아주 정확히 알고 있었다.

시비 자타카

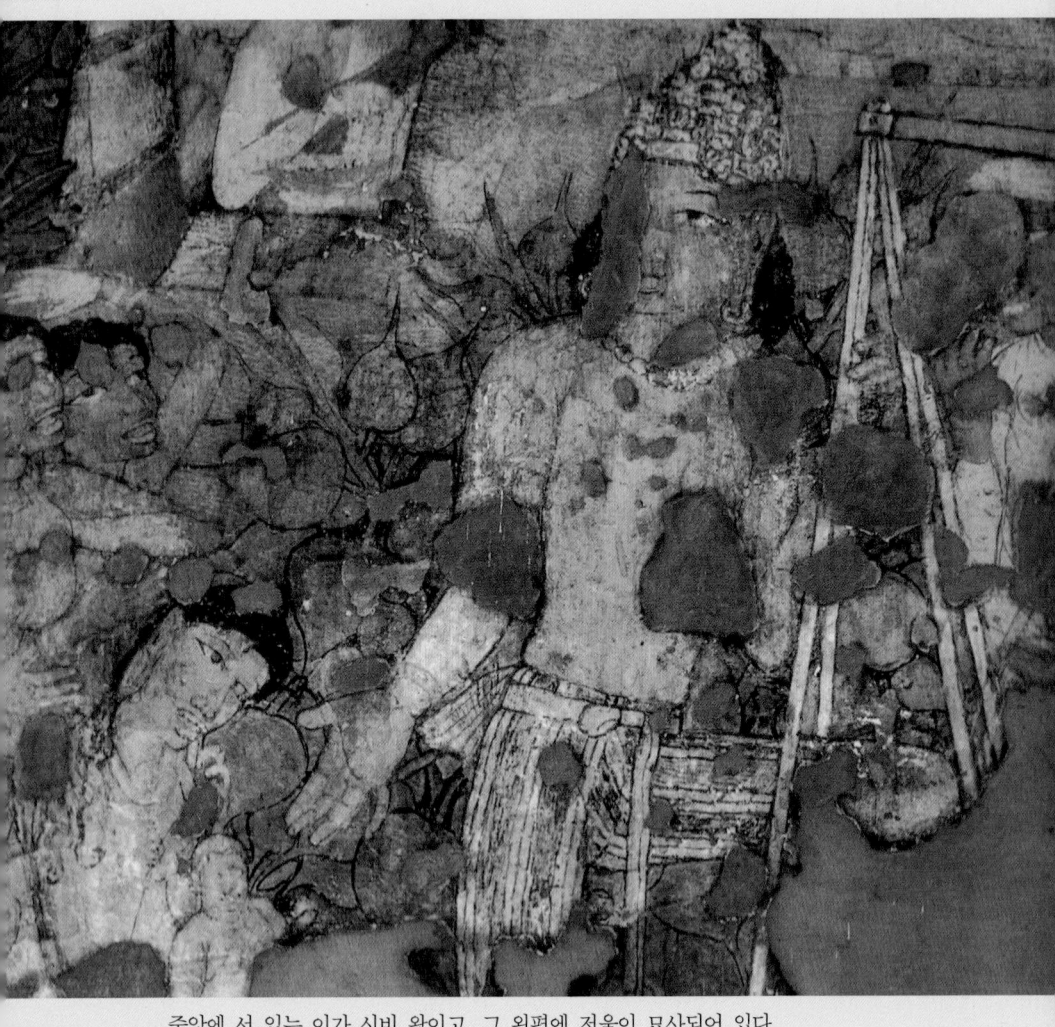

중앙에 서 있는 이가 시비 왕이고, 그 왼편에 저울이 묘사되어 있다.

⋯⋯ 비둘기 한 마리를 위해 목숨을 보시한 시비 왕

　　한 번은 부처가 작은 왕국의 시비 왕으로 태어난 적이 있었다. 왕은 공정하고 정의로워서 백성들의 칭송이 자자했으며, 들판의 곡식은 열매를 가득 맺어 풍요로운 결실을 가져다주었다. 시비 왕은 왕국의 문을 활짝 열어두고 누구든 원하기만 하면 왕을 만나 삶의 고충을 털어놓을 수 있도록 했다. 왕은 현명한 군주이자 지혜로운 성자였다.

　어느 날 시비 왕이 궁궐에서 대신들과 이야기를 나누고 있었다. 그때 열어둔 창문으로 작은 비둘기 한 마리가 날개를 푸드득거리며 왕의 품으로 날아들었다. 그러자 뒤이어서 사나운 매 한 마리가 왕의 옥좌 손잡이 위로 잽싸게 날아와 앉았다. 비둘기는 놀라서 어찌할지를 몰랐다. 영문을 모르는 왕이 말문을 열 사이도 없이 잽싸게 매가 왕에게 말했다.

　"공명정대한 왕이시여, 저는 지금 당신의 품으로 날아든 비둘기를 쫓아 먼 길을 날아왔답니다. 저는 너무 굶주려서 더 이상 참을 수 없으니 어서 그 비둘기를 내어주시지요."

　그러자 비둘기가 작은 목소리로 왕에게 애원했다.

　"왕이시여, 당신은 늘 자애로움과 관대함으로 모든 것을 다스리시

는데 어찌 저처럼 연약한 비둘기를 매에게 잡아먹히도록 하신단 말인가요. 어서 저 잔인한 매를 사정없이 혼내서 쫓아주세요."

비둘기와 매의 사정을 들은 왕은 곁에 있던 신하에게 그 굶주린 매에게 충분한 먹잇감을 가져다주라고 명했다. 그러나 매는 야릇한 미소를 띠며 왕에게 말했다.

"왕이시여, 저는 저 신선한 비둘기를 원하지 다른 것은 원하지 않는답니다."

그러자 왕은 부드러운 목소리로 매에게 말했다.

"아무리 배가 고픈들 어찌 살아 숨 쉬는 저 연약한 비둘기를 잡아먹는단 말인가. 대신 아주 기름진 음식으로 배를 채우도록 하라."

그러자 매는 왕에게 더 가까이 다가가며 말했다.

"정말 저 비둘기를 내놓지 않으시려면 비둘기의 무게만큼 당신의 신선한 살점과 바꾸는 것은 어떠신지요?"

그러자 곁에 있던 신하들이 어서 사악한 매를 없애버리자고 웅성거리기 시작했다. 감히 왕의 살점을 원하는 일은 상상도 할 수 없었기 때문이다. 그러나 매의 말을 들은 왕은 한 치의 주저함도 없이 기꺼이 자신의 살점을 매에게 떼어주겠노라고 한다.

왕의 명령대로 저울을 가져온 신하들은 한 쪽에는 비둘기를 얹고 다른 한 쪽에는 비둘기의 무게만큼 왕의 살점을 얹었다. 그러나 이상하게도 비둘기는 매순간 점점 더 무거워져서 아무리 왕의 살점을 많이 얹어도 저울은 수평을 유지할 수 없었다. 결국 왕이 저울 위에

올라앉자 비로소 비둘기의 무게와 동일해졌다. 매는 왕의 살점이 아니라 왕의 목숨을 원했던 것이다.

사실 매와 비둘기는 시비 왕의 자비를 시험하고자 천둥의 신 인드라와 불의 신 아그니가 각각 변장하고 나타난 것이었다. 하늘에서 이 모든 장면을 내려다보고 있던 신들은 시비 왕의 위대한 희생에 탄복했으며, 인드라와 아그니도 본래의 모습으로 돌아와서는 왕의 상처 난 몸을 치유해주고 축복을 내렸다.

한 마리 비둘기를 위해 자신의 목숨까지도 두려움 없이 내어주는 시비 왕의 자비심은 가장 소중한 목숨을 내려놓는 순간 신을 만날 수 있음을 알려준다. 시비 왕의 위대한 희생은 불교뿐 아니라 힌두교나 자이나교에서도 자주 등장하는 이야기로 이처럼 쉽고 간단명료한 자타카 이야기를 통해 더 많은 것을 느낄 수 있도록 한다.

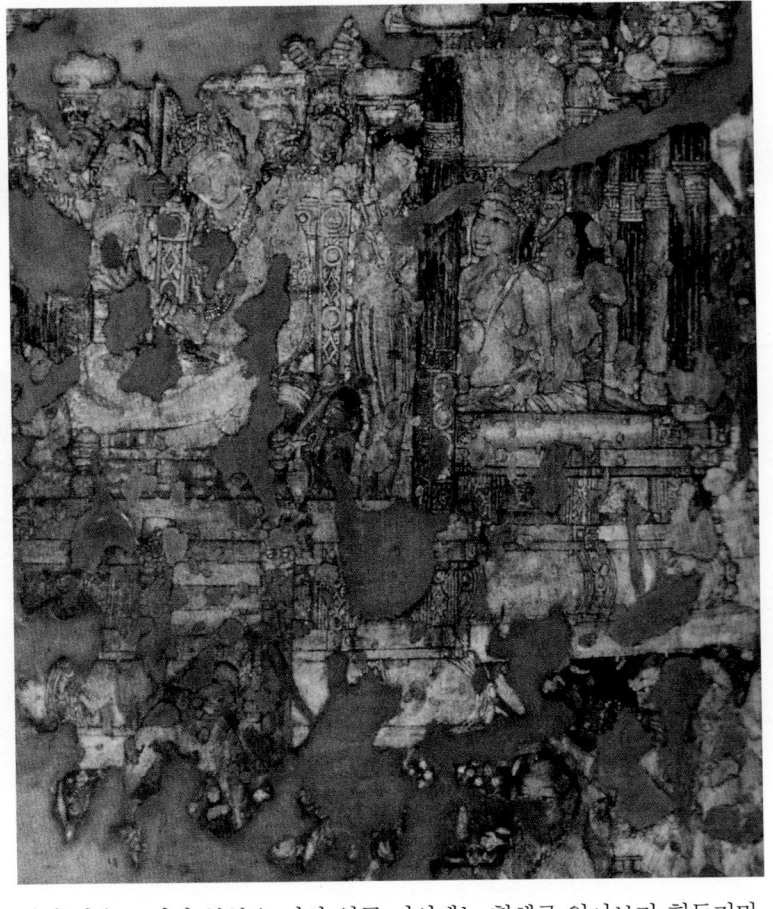

시비 왕을 묘사한 부분은 거의 얼굴 이외에는 형체를 알아보기 힘들지만, 왕의 오른쪽에 묘사된 궁궐 안의 왕자와 공주의 생동감 있는 묘사를 통해서 마모된 다른 부분을 상상할 수 있다. 아잔타 벽화는 늘 이야기의 내용을 서술해야 하기 때문에 주인공이 반복해서 등장하고, 스토리의 전개에 따라 장면이 바뀌어야 하기 때문에 장면과 장면 사이에는 아주 자연스럽게 나무나 인물들이 등장한다.

아잔타 석굴 2
자타카 이야기

비다우라판디타 자타카

연꽃을 들고 있는 비다우라판디타

...... 목숨을 보시하는 자비

 아주 먼 옛날 다하난자야 왕이 다스리는 인드라프라스타 왕국에 지혜로운 비다우라판디타라는 장관이 있었다. 어느 날 뱀들의 나가 왕국 바루나 왕은 그의 훌륭한 강연에 감탄한 나머지 자신이 목에 걸고 있던 소중한 보석 목걸이를 선물로 주었다. 이 소식을 전해들은 비말라 왕비는 왕의 행동에 질투를 느낀 나머지 꾀병으로 병석에 드러누워 바루나 왕에게 비다우라판디타의 심장을 가져오지 않는 한 자신은 곧 죽게 될 거라며 눈물을 흘린다. 그러자 당황한 바루나 왕은 아름다운 딸 이란다티 공주에게 용맹한 신랑감을 짝지어서 왕비의 소원을 들어주고자 한다.

 이란다티 공주는 아버지의 말에 순종한 채 용맹한 장군 프르나카를 유혹한다. 말을 타고 하늘을 날던 프르나카는 이란다티의 아름다운 노랫소리를 듣자마자 그녀와 사랑에 빠지고, 이란다티는 프르나카에게 비다우라판디타를 죽이고 그의 심장을 가져오면 결혼해주겠다고 한다. 사랑에 빠진 용맹한 프르나카는 어떻게 해서든 그녀가 원하는 비다우라판디타의 심장을 가져다주기로 결심한다.

 프르나카는 다하난자야 왕이 주사위 게임을 좋아한다는 사실을 떠올리고는 자신의 가장 소중한 보물과 비다우라판디타의 목숨을

걸고 주사위 게임을 하자고 유도한다. 아무것도 모르는 다 하난자야 왕은 프르나카의 말을 믿고 순순히 게임에 응하지만 결국 지고 만다. 비다우라판디타의 목숨을 가져갈 수 있게 된 프르나카는 곧바로 비다우라판디타를 찾아가서 몇 번이나 죽이려고 시도하지

나가 왕국의 왕에게 설법하는 비다우라판디타

만 이상하게도 그의 목숨을 빼앗을 수 없었다.

　비다우라판디타는 실제로는 보살이어서 누구도 목숨을 빼앗을 수가 없다. 그러나 프르나카가 사랑하는 여인을 위해 자신의 심장을 가져가야 한다는 사정을 들은 지혜로운 비다우라판디타는 프르나카에게 자신을 죽이는 방법과 심장을 도려내는 방법까지도 자세히 알려준다. 그러자 비다우라판디타의 용기와 희생에 탄복한 프르나카는 결국 그를 죽이지 않고 나가 왕국으로 데려가서 바루나 왕과 비말라 왕비에게 지금까지 있었던 일을 사실대로 고한다. 그러자 왕과 왕비는 자신들의 잘못을 뉘우치고 비다우라판디타 앞에 무릎을 꿇고 용서를 구했다.

석굴 2 비다우라판디타 자타카 부분(인도 고고학협회 자료)

아잔타 미술로 떠나는 불교여행

뱀들의 나라, 나가 왕궁의 모습이다. 오른쪽에는 나가 왕국의 바루나 왕이 보이고, 그 옆에 왕자의 모습도 보인다. 왼쪽으로는 공주와 왕비가 묘사되어 서로 대화를 나누고 있는 모습이 묘사되었다. 배경에는 향기로운 꽃들이 흩뿌려져 있으며, 인물들은 다양한 각도에서 묘사되어서 화면은 생동감으로 넘쳐난다. 왕과 왕자의 머리 위에는 코브라를 상징하는 커다란 왕관이 씌워져 있으며, 왕의 배경에는 흰색과 검은색 격자 문양의 쿠션이 놓여져 있다. 배경의 밝은 연두와 녹색은 인물들의 피부색과 대조를 이루며 화면을 더욱 생동감 있게 느끼게 한다. 이 장면에서 바루나 왕과 이란다티 공주가 서로 이야기를 주고받는 것은 그들의 손의 모양새로 알 수 있다. 오른쪽의 왕과 왕자는 같은 공간이지만 왼쪽의 여성들에 비하면 비교적 크게 묘사되어 중요한 것을 크게 부각시키고자 했음을 알 수 있다. 인물들을 각기 자유롭게 배치하고 있으나, 정면·측면·뒷면을 보여주어 화면에 공간감을 가져다주고 있으며, 흩뿌려진 다양한 종류의 꽃들은 주인공들은 물론이고 주변의 모든 대상을 살아 있게끔 느끼게 한다.

왼쪽에서부터 오른쪽으로 화면이 이동한다. 공주가 말을 끌고 온 프르나카에게 비다우라판디타의 심장을 가져오라는 내용을 전달하는 장면이다. 그 오른쪽에는 아름다운 이란다티 공주가 모든 향기로운 꽃들을 따 모아서 자신의 주변에 흩뿌린 다음 그네를 타며 사랑스러운 목소리로 노래를 부르는 장면을 묘사해 보여준다. 공주 주변에는 다양한 꽃들이 흩뿌려져 있어서 마치 향기로운 꽃향기가 코끝에 느껴지는 듯하다. 공주는 양손으로 가느다란 그네 줄을 잡고 두 발을 모은 채 그네를 타고 있다.

함사 자타카

케마 왕비가 꿈에서 본 황금 거위

······ 위험한 순간에도 친구를 저버리지 않은 우정

어느 날 바라나시의 케마 왕비는 설법하는 황금 거위 꿈을 꾼다. 다음 날 아침 왕비는 꿈에서 깨자마자 아름다운 황금 거위에게 직접 설법을 듣고 싶다는 생각에 들떠서 곧바로 왕에게로 달려갔다. 왕비의 꿈 이야기를 들은 왕은 브라만 승려를 불러 왕비가 꿈속에서 보았던 황금 거위를 찾아서 왕궁으로 데려올 것을 명한다.

왕비의 꿈을 신기하게 여긴 브라만 승려는 황금 거위와 그 무리를 왕궁으로 유인하기 위하여 왕궁 안에 연꽃으로 뒤덮인 가장 아름다운 연못을 만들도록 한다. 그리고는 황금 거위와 그 무리가 그 연못으로 날아오면 붙잡기 위하여 들새 사냥꾼들을 연못 주위에서 기다리도록 했다.

마침내 황금 거위와 그 무리가 떼를 지어 바라나시 왕궁의 아름다운 연못으로 날아와서 먹이를 먹기 시작했고, 사냥꾼들은 기회를 보아 황금 거위와 그 무리를 잡으려고 때를 기다리고 있었다. 이 모든 상황을 알아차린 황금 거위는 동료 거위들이 굶주린 배를 다 채우기를 기다린 다음 사냥꾼이 그물을 던지려는 순간 동료들에게 빨리 도망치라고 목청껏 외쳤다. 황금 거위가 위기의 순간을 알려준 덕에 동료 거위들은 모두 무사히 사냥꾼의 그물을 피해 날아갔다.

그때 황금 거위의 절친한 친구 거위 수무카는 황금 거위가 아무리 크게 소리를 질러도 도망갈 기세도 없이 꼼짝하지 않고 황금 거위 곁을 지키고 있었다. 이 광경을 신기하게 지켜본 사냥꾼은 두 마리 거위를 함께 잡아서 왕과 왕비 앞으로 데리고 갔다.

사냥꾼으로부터 목숨이 위험한 순간에도 결코 친구를 버리지 않은 황금 거위와 그의 친구 수무카 거위의 진정한 우정 이야기를 전해들은 왕과 왕비는 신하들과 함께 그 황금 거위 앞에 머리를 조아렸다. 그러자 황금 거위는 보살로 현신했고, 궁궐의 모든 이들에게 깨달음에 이르는 법을 설했다.

오른쪽 아래 의자 위에 황금 거위와 그의 친구 수무카 거위가 보인다.
황금 거위가 궁궐에서 왕과 왕비와 대신들에게 설법을 전하고 있다.

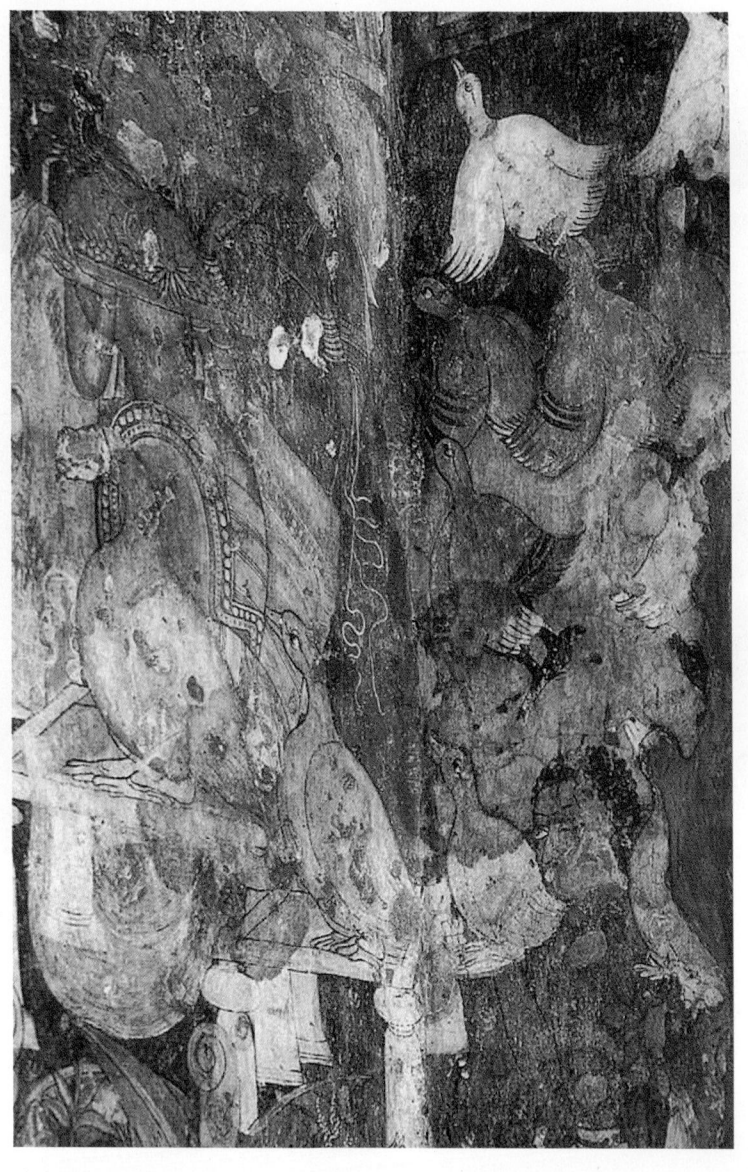

사냥꾼의 그물을 피해 달아나는 거위떼

아잔타 미술로 떠나는 불교여행

아잔타 석굴 16
자타카 이야기

마하 움마가 자타카

설법하고 있는 마하소다

······ 진실을 밝히는 어린 소년 마하소다

　　한 번은 부처가 마하소다라는 소년으로 태어난 적이 있었
다. 마하소다가 겨우 일곱 살밖에 되지 않았을 때 마하소다가 사는
마을의 법정에서 한 아기를 두고 두 여인이 서로 친엄마라고 주장하
는 사건이 발생했다. 재판관조차도 올바른 판결을 내릴 수 없어서
고심하고 있었다. 두 여인 가운데 아기의 친엄마가 있는 것은 확실
하나 가려낼 방법을 찾기가 쉽지 않았다. 아기가 자라서 두 여인 가
운데 누구를 더 닮았는지 확인하는 방법 외에는 다른 뾰족한 방법이
없었다.

　그때 어린 마하소다가 법정으로 찾아와서 자신이 아기의 친엄마
를 찾아내겠노라고 한다. 하지만 모여든 많은 사람들은 그 어린 소
년이 아기의 친엄마를 찾아낼 거라는 기대는 전혀 하지 않았다. 그
래도 소년의 확신이 하도 신기해서 기회를 주기로 했다. 그러자 마
하소다는 두 여인에게 아기를 서로 동시에 잡아당겨서 반씩 나눠 가
지라고 한다. 이 말에 한 여인은 아기가 당할 고통을 생각하며 아기
를 잡아당길 생각을 하지 못하고 눈물을 흘리기만 했다. 하지만 다
른 여인은 아기의 고통은 거들떠보지도 않고 있는 힘껏 아기를 자기
쪽으로 잡아당겼다. 이때 마하소다는 모인 사람들에게 물었다.

"자, 이제 아시겠지요. 이 두 여인 가운데 누가 아기의 친엄마인지를…"

아기가 아파할 것을 염려해서 잡아당기지 않은 여인이 친엄마였다. 아무도 생각하지 못했던 지혜를 발휘해 현명한 판결을 내린 소년에게 모인 사람들은 머리를 조아렸다.

어린 마하소다의 설법을 열심히 듣고 있는 사람들

아잔타 석굴 17
자타카 이야기

비스반타라 자타카

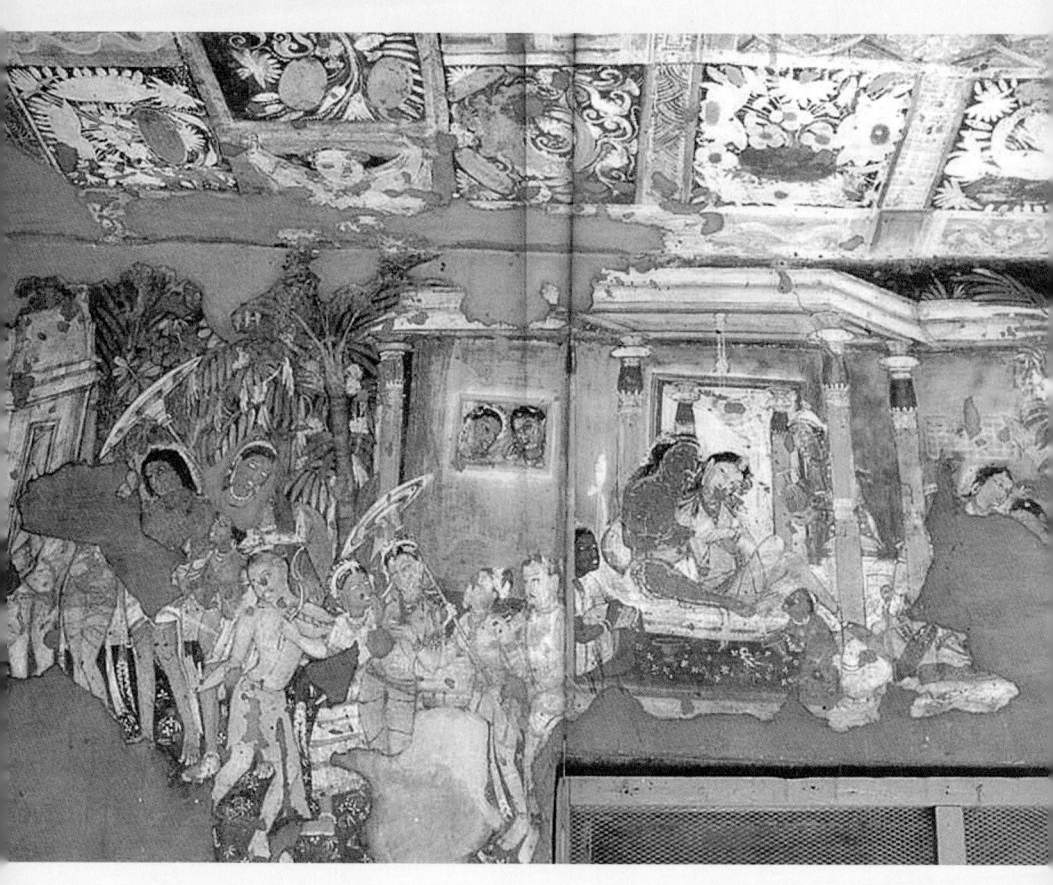

비스반타라 자타카 부분

...... 아낌없는 보시

　　한 번은 부처가 제튜타라 왕국의 왕자 비스반타라로 태어
난 적이 있었다. 비스반타라 왕자는 어린 시절부터 자신이 가진 것
을 원하는 이들에겐 아낌없이 나누어주는 관대함과 자비로운 성품
을 지녔다.

　어느 해 이웃 카링가 왕국에 비 한 방울 내리지 않아 기근이 들어
백성들이 굶주림에 죽어가고 있었다. 그 소식을 들은 자비로운 비스
반타라 왕자는 자신의 왕국에 늘 풍족한 비를 내리도록 축원하는 신
성한 힘을 지닌 코끼리를 카링가 왕국으로 보내 비를 축원하게 했
다. 그러자 제튜타라 왕국의 성난 백성들은 왕에게 왕자를 추방하라
고 아우성을 쳤다. 백성들의 원성이 자자하여 왕도 어쩔 수 없어 왕
자를 추방하도록 명령했다.

　왕의 추방 명령이 떨어지자마자 비스반타라 왕자는 즉시 아내 마
드리와 두 아이들을 데리고 왕국을 떠나 깊은 숲으로 떠날 채비를
했다. 왕국을 떠나기 전 왕자는 자신이 가진 모든 것을 가난한 이들
에게 나누어주었다. 심지어는 자신이 타고 가야 할 마차와 말까지도
필요한 이들에게 주었다.

　이런 상황을 하늘에서 내려다보던 신들은 왕자의 관대함을 시험

자타카 이야기로 보는 아잔타 미술　**125**

하기 위해 욕심 많은 브라만 승려 쥬쥬라카를 왕자에게 보냈다. 쥬쥬라카는 늙고 나약한 노인의 모습으로 왕자 앞에 나타나서는 자신은 늙고 병들어서 시중을 들어줄 사람이 필요하니 왕자의 두 아들을 자신의 몸종으로 내줄 것을 청하였다. 왕자는 주저하지 않고 사랑하는 두 아들을 기꺼이 승려가 데리고 가도록 허락하였다.

쥬쥬라카는 집으로 데려온 두 아이들에게 혹독하고 고된 일을 시키며 때로는 매질을 하기도 했다. 그러던 어느 날 두 아이들의 신분을 알아차린 한 남자가 브라만 승려를 설득해서는 왕의 두 손자들을 왕국으로 데리고 돌아왔다. 다시 손자들을 만나게 된 왕은 몹시 기뻐하며 손자들을 놓아주는 조건으로 브라만 승려가 원하는 대로 몸값을 지불하였다. 제튜타라 왕국의 백성들은 시간이 흐른 뒤 왕자의 자애로운 마음과 관대함을 다시 그리워하게 되었고, 자신들의 잘못을 뉘우치게 되었다. 그래서 왕자에게 용서를 구하고 숲에서의 유랑생활을 마치고 다시 왕국으로 돌아와 줄 것을 간청하였다. 마침내 왕자는 다시 왕국으로 돌아오고 온 나라는 그들을 환영하는 성대한 잔치를 벌였다.

가장 소중한 것을 보시하는 것이야말로 가장 큰 공덕을 쌓는 일이다. 이처럼 부처는 수많은 전생의 공덕을 쌓은 후에야 싯다르타 왕자로 태어나게 된다.

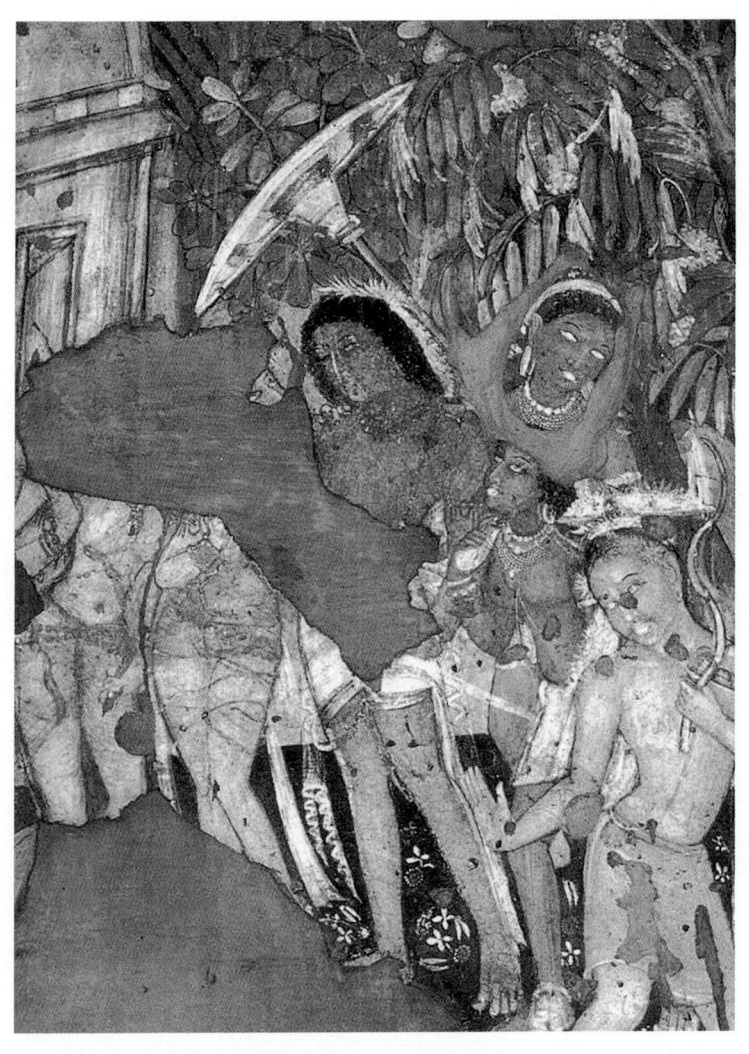

파라솔 아래의 키가 크고 검은 남자는 비스반타라 왕자이다. 왕자가 왕
국을 떠나기 위해 성문을 나서려는 장면이다. 왕자는 약간 푸르스름한
색채로 표현되어서 성스러운 인물임을 알 수 있게 한다. 왕자의 약간
비스듬히 묘사된 얼굴의 표정은 단순하지만 자비로움이 가득하다.

비스반타라 왕자가 왕국을 떠나기 전 시름에 잠긴 아내 마드리를 위로하며 술잔을 나누는 장면을 다정하게 묘사하고 있다. 건축적인 공간의 설정으로 공간은 생동감이 넘쳐난다. 육중해 보이는 천장을 네 개의 화려하게 장식된 기둥들이 지탱해주고 있으며, 다시 두 개의 작은 기둥이 내실의 천정을 떠받들고 있어 화면은 마치 실제의 장면을 눈앞에 보는 것처럼 잘 구성되어 있다. 두 주인공들 주변의 술병을 든 남자와 꽃을 흩뿌리는 검은 피부의 여인, 그리고 난쟁이 등 모두가 없어서는 안 될 만큼 충실하게 화면 구성에 있어 자신의 임무를 잘 수행하고 있다. 천장 한가운데에서부터 내려뜨린 아름다운 꽃 장식은 공간에 대한 완벽한 감각은 물론이고 화가의 섬세한 감수성이 느껴지는 부분이다.

비스반타라 자타카 부분(인도 고고학협회 자료)

파라솔 아래에는 비스반타라의 아내 마드리가 감상자를 향해 시선을
마주하고 있다. 좌우에는 시종들이 그녀를 쳐다보고 있으며 승려로 보
이는 이가 왼쪽 어깨에 음식을 담는 그릇을 들고 오른손을 들어 보이는
자세를 취하고 있다. 그리고 그 위쪽으로는 그들의 행렬을 지켜보는 창
문 안 두 명의 인물들이 마치 흑백사진처럼 한 가지 톤으로 묘사되어
있다. 그림은 부분적으로 많이 손상되었지만 감상자가 나름대로 처음
그림이 그려지던 때의 완벽한 화면을 상상하며 찬찬히 감상한다면 가
슴 벅차 오르는 기쁨을 맛볼 수 있다.

샤단타 자타카

엄니를 뽑아서 내어주는 샤단타 앞에 무릎을 꿇은 사냥꾼

...... 질투는 자신을 해치는 독

히말라야의 커다란 호수 주변에 샤단타라고 불리는 코끼리 왕이 살고 있었다. 샤단타는 8만 마리의 코끼리들을 거느리는 왕답게 아주 덩치가 크고 화려하게 빛나는 여섯 개의 엄니를 가진 멋진 코끼리였다. 그에게는 마하슈바다와 쿨라슈바다라는 아름다운 두 명의 아내가 있었다.

어느 날 샤단타 왕은 두 아내와 함께 꽃이 무성하게 핀 사라쌍수 숲을 방문했다. 그때 샤단타 왕은 생각지도 않게 나이 어린 둘째 왕비 쿨라슈바다라를 화나게 만들었다. 샤단타가 무심코 코로 흔든 사라쌍수 나무의 아름다운 꽃들이 첫째 왕비인 마하슈바다의 머리 위로 온통 떨어져서 마치 왕비의 머리 위에서 아름다운 꽃들이 피어난 것처럼 보였기 때문이다. 뿐만 아니라 왕은 첫째 왕비에게 아름다운 연꽃을 선물했는데, 이것을 본 둘째 왕비는 샤단타 왕이 첫째 왕비만 사랑한다고 생각하고는 질투심 때문에 다음 생에 바라나시의 왕비로 태어나서 샤단타 왕에게 복수를 하기로 결심하고 신에게 그것을 소원한다. 마침내 그녀의 소원대로 쿨라슈바다라는 다음 생에 바라나시의 왕비로 태어난다.

어느 날 왕비는 몸이 아픈 척 꾀병을 부리고는 병석에 누워 시름

시름 앓는 시늉을 했다. 아무것도 모른 채 왕비가 걱정 되어 문병을
온 왕에게 왕비는 자신의 소원을 들어주지 않으면 곧 죽게 될 것이
라고 흐느낀다. 왕은 놀란 나머지 왕비의 소원이 무엇이든지 들어주
겠노라고 약속한다. 그러자 왕비는 히말라야에 사는 흰 코끼리의 엄
니 여섯 개를 가져다주면 자신의 병은 씻은 듯이 나을 것이라고 말
한다. 그러자 왕은 소누타라라는 사냥꾼을 불러 흰 코끼리의 엄니를
뽑아올 것을 명령한다.

왕의 명령을 받고 길을 떠난 사냥꾼 소누타라는 코끼리 샤단타에
게 독이 묻은 활을 쏘아서 그를 붙잡고는 엄니를 빼내려고 했지만,
아무리 애를 써도 도저히 엄니를 뽑을 수가 없었다. 그때 코끼리 샤
단타가 물었다.

"왜 내 엄니를 뽑으려고 하는가?"

사냥꾼이 코끼리에게 말했다.

"병석에 누운 왕비의 소원을 이루어주기 위해서지요."

그 말을 들은 샤단타는 고통을 참으며 자신의 엄니를 모두 뽑아서
사냥꾼에게 주고는 눈을 감는다.

궁궐로 돌아온 사냥꾼은 왕비에게 샤단타의 빛나는 엄니를 주며
지금까지 있었던 일을 설명한다. 그 순간 왕비는 전생에 사랑했던
남편 샤단타를 떠올리고는 그토록 관대한 남편을 자신이 죽게 만들
었음을 깨닫고서야 슬픔으로 인해 정말로 병석에 눕고 말았다.

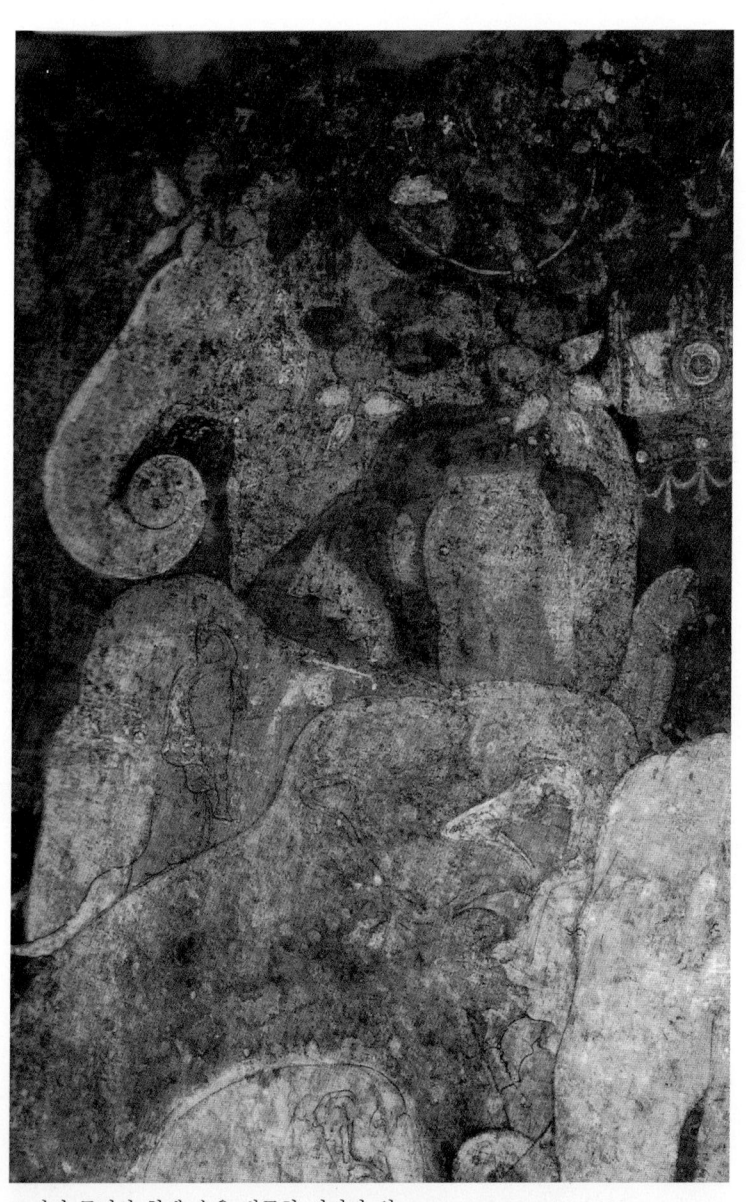

코끼리 무리와 함께 숲을 방문한 샤단타 왕

수타소마 자타카

왕실의 부엌에서 인육을 요리하는 장면

⋯⋯ 약속을 지킨 수타소마

한 번은 부처가 인드라프라스타 왕국의 왕자 수타소마로 태어난 적이 있었다. 수타소마 왕자는 위대한 배움의 중심지인 탁실라에서 왕좌를 물려받기 위해 다른 왕국에서 온 많은 왕자들과 함께 열심히 덕성을 닦는 수업을 받았다. 그와 함께 수업을 받았던 왕자들 가운데 훗날 바라나시의 왕이자 식인 습성을 지닌 사우다사라는 왕자가 있었다. 전생에 야크샤이기도 했던 왕자 사우다사는 인육을 먹는 습성을 가지고 있었다. 아버지의 뒤를 이어 바라나시의 왕이 된 왕자 사우다사는 인육을 먹기 위해 연약한 백성들을 살생하기 시작했다. 그러자 견디지 못한 바라나시의 시민들은 이웃 왕국 군대의 도움을 받아 사우다사의 왕위를 빼앗고 그를 바라나시 밖으로 추방했다.

인육을 먹는 식성을 지닌 사우다사는 여기저기 걸인처럼 떠돌다가 마침내 깊은 숲속에 숨어 살며 그곳을 통과하는 여행객들을 죽이기 시작했다. 어느 날 왕자 수타소마는 숲속에 사는 성자의 강의를 듣기 전에 연꽃이 가득 핀 연못에서 몸을 깨끗이 씻고 있었다. 먹잇감을 찾으러 숲을 헤매다가 수타소마를 본 사우다사는 수타소마를 자신의 오두막으로 유인해 가두어 놓는다. 그러자 수타소마는 사우

다사에게 부드러운 목소리로 간청했다.

"나를 먹어도 좋지만 제발 하루만 시간을 주면 성자로부터 성스러운 법문을 들은 다음에 꼭 다시 돌아오겠네."

사우다사는 수타소마의 약속이 미덥지 않았지만 한때 왕자로서 같이 공부한 시절을 떠올리며 그 요청을 들어주었다.

다음 날 수타소마는 약속한 시간에 정확하게 돌아왔다. 그리고는 사우다사에게 어서 자신을 먹어 배를 채우라고 말한다. 사우다사는 자신과의 약속을 저버리지 않은 수타소마의 신의와, 목숨을 두려워하지 않는 그 용기에 깊은 감명을 받는다. 바로 그때 보살로 모습을 드러낸 수타소마는 사우다사에게 깨달음에 이르는 법을 설한다. 그 이후로 수타소마는 식인 습성을 버리고 살생을 하지 않았으며, 주변의 모든 것들과 더불어 살아가는 법을 깨닫게 되었다.

사우다사 왕자가 인육을 먹는 장면이다. 사우다사가 인육을 좋아하게 된 원인은 바로 그 어머니가 암사자였기 때문이다. 사우다사의 몸 안에는 암사자의 야수적인 습성이 배어 있고, 인육을 먹도록 운명 지어졌다. 한 번은 사우다사의 아버지가 숲속에서 낮잠을 자고 있었다. 잠을 자는 동안 암사자 한 마리가 왕의 잘생긴 모습에 매료당해 가까이 와서 그의 발을 핥았다. 이 일이 있고 난 후에 암사자는 수태를 하게 되고, 사우다사를 낳게 되었다.

아잔타 미술로 떠나는 불교여행

암사자가 자신이 낳은 아들 사우다사를 왕에게 데려온 장면이다. 왕은 궁궐의 여인과 대신들에게 둘러싸인 채 아들을 팔에 안고 있다. 배경의 건축적인 공간의 설정과 더불어 다양한 인물들이 중첩되게 그려져 있다. 왕의 바로 곁에는 거의 반라의 모습으로 부채를 든 여인의 모습도 보이고 암사자의 바로 뒤편에는 푸르스름한 색으로 묘사된 성자나 승려처럼 보이는 인물이 의자에 앉아 있다. 아마도 암사자가 아기를 데려와서 왕의 아이라고 하자 조언을 하고 판단을 내려줄 성자가 필요했을 것이다. 왕 주변 인물들의 놀라는 표정은 알아보기 힘들지만, 내용을 알고 잘 들여다보면 그런 분위기를 느낄 수 있다. 화면 아래 왼쪽 옆모습으로 묘사된 암사자의 얼굴 표정이 상황의 진지함을 드러내 보여준다.

심하라 아바다나 자타카

아름다운 여인으로 변장한 식인 괴물들과 즐기는 상인들

······ 어리석음이 부른 비참한 최후

 심하칼파 왕국에 부유한 상인 심하카가 살고 있었다. 그 상인에게는 용기와 모험심이 넘치는 아들 심하라가 있었다. 어느 날 심하라는 아버지에게 다른 상인들과 함께 배를 타고 장사를 떠나도록 허락해 달라고 한다. 그러나 심하카는 아직은 어리게만 생각되는 아들이 배를 타고 몇 달씩 이동하며 풍랑과 싸워야 하는 먼 장삿길을 가기에는 힘들 거라는 생각에 아들을 설득하려고 몇 번이나 노력했다. 그래서 배가 난파되어 영원히 집에 돌아올 수 없는 목숨을 건 항해 이야기를 들려주며 아들을 포기시키려고 했으나 다 소용이 없었다. 심하카는 아무리 설득해도 아들 심하라의 마음을 돌릴 수 없다는 것을 알고는 어쩔 수 없이 위험한 장삿길을 떠나도록 허락했다.

 불행하게도 심하카의 걱정은 현실로 나타나고 말았다. 아들과 그 일행이 탄 배가 험한 풍랑에 난파되어 일행은 가까스로 탐라드비파라는 섬 모래 사장까지 떠내려가게 되었다. 그 섬은 식인의 풍습을 지닌 괴물들이 사는 곳으로 알려져서 사람들은 그 섬에 가까이 가는 것조차도 꺼리는 무시무시한 곳이었다. 상인 일행이 그 섬에 들어온 것을 안 괴물들은 아름다운 여인의 모습으로 변장하고 상인들을 찾

아왔다. 낮에는 상인들을 유혹하고 밤에는 본래의 모습을 드러내고 상인들을 잡아먹으려고 했다.

그 순간을 어디선가 지켜보고 있던 전생 부처 바하라는 흰 말로 현신해서 재빨리 그 섬으로 달려갔다. 식인 괴물에게 잡아먹힐 위기에 처한 상인들을 보고 그냥 지나칠 수 없었기 때문이다. 쉬지 않고 달려 그 섬에 도착한 바하나는 상인들을 안전하게 고향으로 데려가준다. 심하라와 250명의 상인들은 그 마술의 말에 함께 올라타고 무사히 섬을 빠져 나올 수 있었다.

그러나 상인들이 섬을 빠져 나올 때 그들과 함께 몰래 탈출한 한 괴물 여인은 자신이 데려온 아기가 심하라의 아기라고 주장하며 심하라가 자신과 아기를 버렸다고 심하케스리 왕에게 고한다. 그러자 왕은 심하라를 불러서 사실인지를 물었다. 심하라는 심하케스리 왕에게 진실을 말해준다.

"이 여인의 말은 사실이 아니며, 여인은 탐라드비파라 섬의 괴물이니 조심하셔야 합니다."

그러나 왕은 여인의 눈물과 아름다움에 현혹되어서 그 여인을 자신의 왕궁에 기거하도록 허락하였다. 심하라의 충성스런 말보다 낯선 여인의 달콤한 말에 넘어간 왕은 결국 비참한 최후를 맞이하고 말았다.

아름다운 여인으로 변장한 식인 괴물과 심하라

미리가 자타카

사냥꾼들이 황금 사슴을 잡으려고 애쓰는 장면

...... 황금 사슴의 위대한 용서

한 번은 부처가 아름다운 목소리를 지닌 황금 사슴으로 태어난 적이 있었다. 어느 날 강가를 지나다가 살려달라고 소리치는 사람의 목소리를 듣게 된다. 물에 빠진 사람의 생명이 위태로운 것을 알아챈 황금 사슴은 위험을 무릅쓰고 강으로 헤엄쳐 들어가 남자를 구해주었다. 그리고는 친절하게 바라나시로 가는 길을 안내해주면서 말했다.

"내가 당신을 구해준 이야기를 다른 사람들에게 하지 말아주세요. 그리고 다시는 이 숲으로 돌아와서는 안 됩니다."

남자는 황금 사슴에게 부탁을 꼭 지키겠노라 약속하고 무사히 바라나시로 돌아올 수 있었다.

그런데 바라나시로 돌아온 남자는 왕이 황금 사슴에 대해 알고 있는 자에게 후한 상금을 내리겠노라고 소문을 듣게 된다. 왕은 왕비 케마가 꿈속에서 만난 황금 사슴을 꼭 만나고 싶어 하는 소원을 이루어줄 생각이었다. 남자는 상금에 눈이 멀어 황금 사슴과의 약속을 저버린 채 황금 사슴이 사는 숲으로 왕과 왕의 사냥꾼들을 데리고 갔다.

남자의 안내에 따라 숲에서 황금 사슴을 발견한 일행은 황금 사슴

을 잡으려고 온갖 애를 썼지만 황금 사슴을 산 채로 잡을 수 없었다. 마침내 왕은 황금 사슴을 향해 활을 쏘는 수밖에 없다고 생각하고는 화살을 집어 들었다. 그때 황금 사슴이 가녀린 목소리로 왕에게 말했다.

"왕이시여, 부디 저를 살려주십시오. 당신을 이곳까지 안내해준 그 남자는 사실 제가 목숨을 구해준 사람입니다."

황금 사슴의 사연을 전해들은 왕은 목숨을 구해준 생명의 은인을 배신하고 함정에 빠지게 한 그 남자를 죽이겠노라고 말한다. 그러자 황금 사슴은 위험을 무릅쓰고 목숨을 구해준 은혜도 잊은 채 자신을 죽이려 하는 남자를 위해 또 다시 자비를 베푼다.

"비록 그가 저와의 약속을 저버렸다고 하나, 그를 죽이고 싶지는 않습니다. 부디 그의 목숨도 살려주십시오."

은혜를 원수로 갚은 사람을 향한 황금 사슴의 위대한 용서에 탄복한 왕은 그 자리에 엎드려 법을 청하였다. 또한 함께 바라나시로 가서 왕비 케마에게도 법을 설해줄 것을 요청한다. 그러자 황금 사슴은 기꺼이 왕의 부탁을 받아들여 함께 바라나시로 길을 떠났다.

황금 사슴을 찾아 떠나는 왕의 행렬

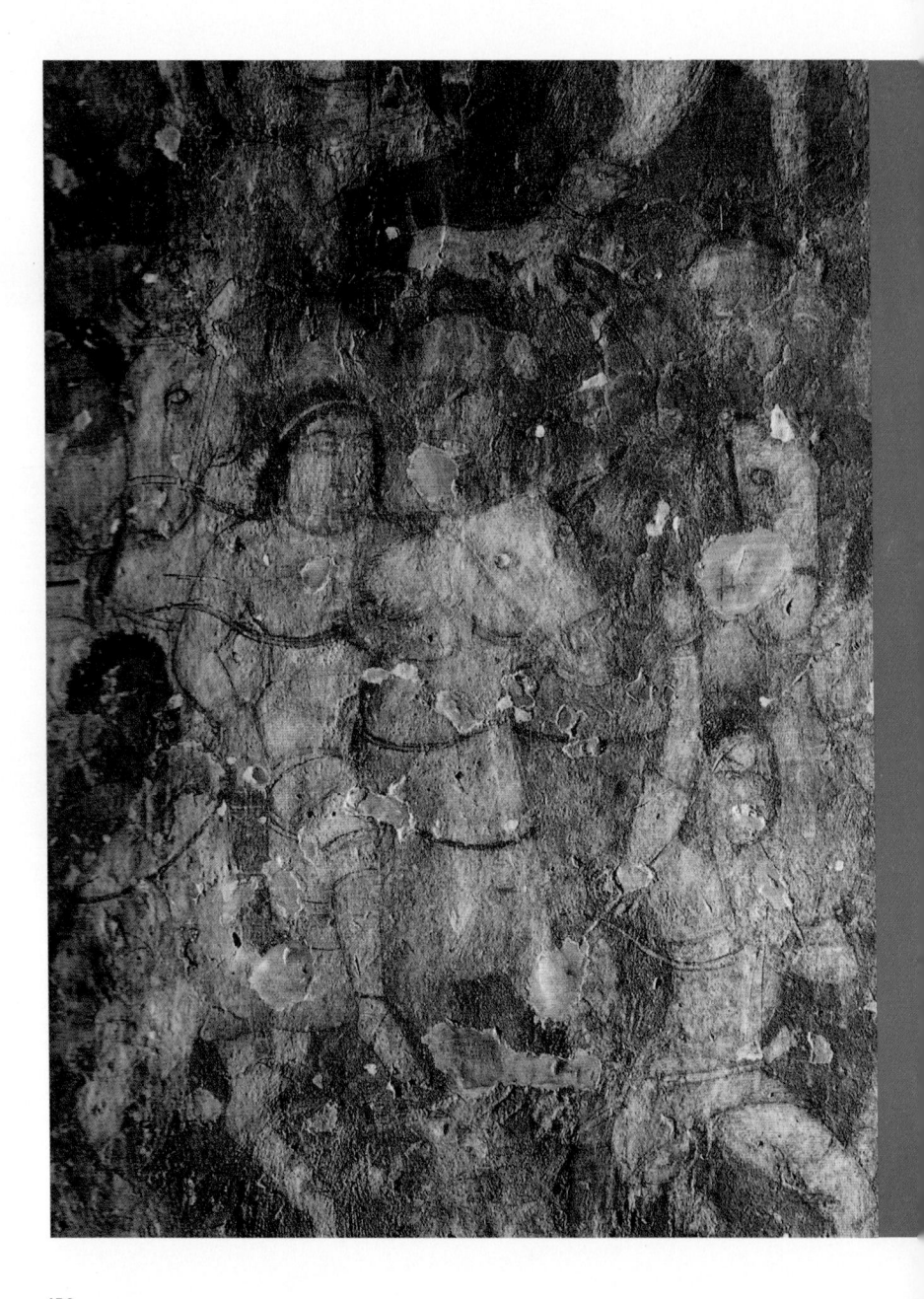

아잔타 미술로 떠나는 불교여행

말에 탄 왕과 그의 사냥꾼들이 황금 사슴을 잡기 위해 숲으로 향하는 장면을 묘사하고 있다. 말을 탄 일행들 뒤로 보이는 사냥용 개의 모습이 아주 인상적이다. 아마 당시에도 개를 사냥에 몰이꾼으로 이용했던 모양이다.

왕이 탄 말과 다른 한 마리의 말은 같은 방향으로 그리고, 왕을 따르는 뒤쪽의 말은 행렬과 다른 방향으로 머리를 돌리고 있다. 화면 안에 공간감을 불어넣기 위해 화가는 어떻게 해야 하는지 아주 정확히 알고 있었다.

행렬의 앞에서 왕을 안내하는 남자는 오른팔을 들어 올려 행렬을 극적으로 안내하는 모습으로 묘사되었다. '왕의 행차시다. 길을 비켜라' 외치는 고함소리가 느껴지는 듯하다. 말에 탄 왕을 호위하는 갈색 톤으로 묘사된 남자는 상대적으로 왕의 모습을 더욱 드러나 보이게 한다.

황금 사슴이 화려하게 장식된 왕의 마차에 타고 바라나시로 향하는 장면이다. 그 뒤를 따르는 두 남자와 두 남자 사이의 귀여운 개의 옆모습은 그 사실적 묘사가 참으로 대단하다. 두 남자는 마차를 따라가지만 실제로는 감상자를 향해 얼굴을 보이고 있다. 그러나 상대적으로 사냥개는 마차를 따라 달린다. 두 남자의 각기 다른 피부색이나 시선은 화면을 생동감 있고 역동적으로 보이게 한다.

마차 사이로 묘사된 나무의 표현과 화면의 가장 근경에 묘사된 식물의 묘사도 화가의 세련된 화면 구성에 대한 감각을 알 수 있게 한다. 화가는 어느 것 하나 놓치지 않고 마치 우리들의 눈앞에서 실제 그 일이 벌어지고 있는 것처럼 모든 상황을 섬세하게 묘사해 보여준다.

마히샤 자타카

물소를 괴롭히는 원숭이

한 번은 부처가 히말라야에 사는 커다란 물소로 태어난 적
이 있었다. 숲에 사는 아주 오만하고 어리석은 원숭이가 있었는데
날마다 물소를 찾아와 온갖 괴롭힘과 장난을 일삼곤 했다. 그러나
착한 물소는 묵묵히 참아냈다. 그 어리석은 원숭이는 물소가 잘 참

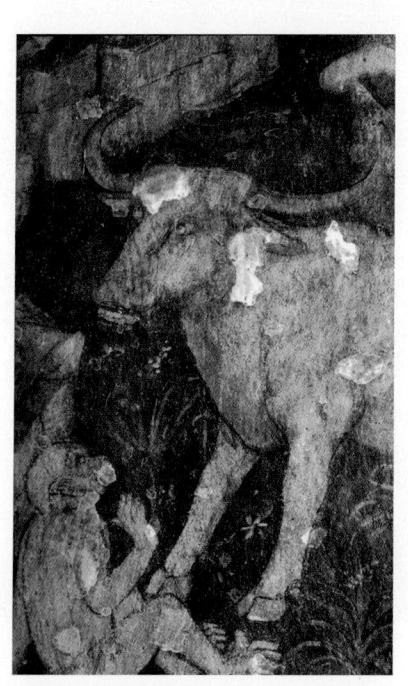

바닥에 내동댕이쳐진 원숭이가 놀라서
사나운 물소를 쳐다보고 있다.

아낼수록 더 약이 올라 날이 갈수록
더 심하게 괴롭히곤 했다.

그러던 어느 날도 어김없이 원숭이
는 물소가 늘 머무는 나무 아래로 물
소를 찾아왔다. 그러나 그날 나무 아
래의 물소는 예전의 그 착한 물소가
아니라 사납고 잔인한 다른 물소였는
데 원숭이는 그 사실을 모르고 그 등
에 거칠게 올라탔다. 그러자 화가 난
물소는 원숭이를 바닥에 내동댕이치
고 사나운 뿔로 들이받아 원숭이는
그 자리에서 숨을 거두고 말았다.

자타카 이야기로 보는 아잔타 미술 **155**

시비 자타카

석굴 17 내부 방 벽에 그려진 시비 자타카 부분

...... 두 눈을 보시하는 시비 왕

　　한 번은 부처가 아리타프라를 다스리는 시비 왕으로 태어
난 시절이 있었다. 시비 왕은 자비롭고 정의로워서 백성들은 늘 왕
을 칭송하고 왕국은 날로 번창했다. 시비 왕은 왕국의 모든 문을 활
짝 열어 두고 백성들은 언제든 왕과 직접 만날 수 있었다. 그로 인해
궁궐은 왕을 만나려는 사람들로 조용할 날이 없었다. 하지만 왕은
자신이 백성들의 고민거리를 들어주고 곡식을 나눠주는 것 말고 자
신이 가진 보다 더 소중한 것을 나누어야 한다고 생각했다. 그래서
하나의 맹세를 한다.

　"앞을 보지 못하는 이에게 나의 두 눈을 두려움 없이 보시하겠노
라."

　하늘에서 시비 왕의 이런 맹세를 지켜본 하늘의 왕 인드라는 한시
라도 빨리 시비 왕의 맹세가 진심인지를 확인하고 싶어서 참을 수가
없었다. 그래서 눈 먼 브라만 승려의 모습으로 변장하고 시비 왕에
게로 나아가서 왕에게 청했다.

　"자비로운 왕이여, 이 늙은이가 아름다운 세상을 볼 수 있다면 얼
마나 좋을까요. 제발 저에게 당신의 두 눈 중 하나를 주소서. 그러면
당신과 이 늙은이가 공평하게 세상을 보게 될 것이옵니다."

그러자 왕은 주저하지 않고 말했다.

"승려시여, 당신은 제게 눈 하나를 원했지만 저는 기꺼이 두 눈 모두를 드리지요."

왕은 즉시 곁에 있던 시종에게 명령했다. 어서 의사를 불러 자신의 두 눈을 그 브라만 승려에게 이식해주라고 했다. 왕의 명령을 들은 시종들은 깜짝 놀라며 승려에게 한 쪽 눈만을 줄 것을 간청했으나 왕은 어서 명령을 시행하라고 재촉했다. 그래서 왕의 주치의가 왕의 두 눈을 뽑아서 브라만 승려에게 이식해주었다. 이제 눈 먼 왕은 백성들에게 할 일을 제대로 하지 못할 거라고 생각한 시비 왕은 왕국을 떠나 수도승이 되기로 결심한다.

바로 그 순간 브라만 승려로 변장했던 인드라는 시비 왕의 자비로움에 감탄해 하며 자신의 본래 모습을 왕 앞에 드러냈다. 그리고는 시비 왕에게 인간의 눈보다 더 멀리 더 깊게 볼 수 있는 신성한 눈을 축복해주었다. 그러자 모여 있던 백성과 신하들은 자비로운 왕에게 두 손 모아 합장하고 왕은 자비심에 관한 법을 설하기 시작했다.

음식을 원하는 이들에게 음식을 나눠주는 장면이다. 맨 오른쪽 어깨에 음식이 든 통을 나르는 남자의 몸짓에서 한시라도 빨리 음식을 나눠주려는 따뜻한 마음씨를 느낄 수 있다. 간이로 지은 목조 건축의 내부가 사실적으로 묘사된 것이 흥미롭다. 회화에서 건축적인 공간의 설정은 회화의 평면성을 가장 잘 보완해줄 수 있는 장치이다. 굳이 서양의 원근법을 사용하지 않고도 화면에 원근을 담아낼 수 있기 때문이다. 그리고 등장하는 대부분의 인물들은 움직이는 것으로 묘사되어 실제 장면이 눈앞에서 벌어지고 있는 것처럼 느끼게 한다.

카피 자타카

원숭이가 구덩이에 빠진 승려를 내려다보고 있는 장면이다. 그림의 오른쪽 위에는 과일을 따는 사람들이 보인다. 하나의 장면에 이야기를 담아서 보여주어야 하기 때문에 주인공이 반복해서 등장한다. 그래서 아잔타 벽화는 이야기의 내용을 알면 그림을 어떻게 감상해야 하는지 알게 되고, 재미있게 화면의 흐름을 따라갈 수 있게 된다.

　　아주 먼 옛날 바라나시를 통치하던 브라마듀타 왕이 하루
는 신하들과 함께 아름다운 풍경을 자랑하는 마가치라 숲에 가기 위
해 숲길을 걷고 있었다. 그때 커다란 나무 등걸 아래서 한 브라만 승
려가 나병에 걸려 고통스러워하는 것을 보게 되었다. 왕은 가던 길
을 멈추고 말에서 내려 두려움 없이 브라만 승려에게 다가가서 언제
부터 나병을 앓게 되었으며, 왜 그처럼 고통스러울 때까지 치료를
받지 않는지 그 이유를 물어보았다. 그러자 승려는 눈시울을 붉히
며 왜 자신에게 이처럼 처참한 형벌이 주었는지에 대해 그 사연을
털어놓았다.

　　어느 날 승려는 숲에서 잘 익은 과일들을 따고 있었다. 더 많은
과일을 따기 위해 점점 더 깊은 숲속으로 들어간 승려는 순간적인
실수로 그만 커다란 구덩이에 빠지고 말았다. 그 구덩이의 깊이는
혼자 힘으로는 도저히 빠져 나올 수 없을 정도로 너무 깊게 파여 있
었다. 낙심한 채 여러 날을 구덩이에서 지내던 어느 날 원숭이 한 마
리가 나뭇가지 위에서 자신을 내려다보고 있는 것이 보였다. 승려는
원숭이를 향해 소리쳤다.

　　"나를 좀 구해다오. 혼자서는 도저히 그 위로 올라갈 수 없네."

원숭이는 승려가 위험에 처한 것을 불쌍히 생각하여 당장 구덩이 아래로 내려와서는 승려를 등에 업고 무사히 땅 위로 올라왔다. 사실 원숭이는 전생에 위대한 보살이었다.

무사히 땅 위로 올라온 승려는 오랫동안 구덩이에 있었던 탓에 몹시 배가 고픈 나머지 원숭이에 대한 고마움을 까마득히 잊어버린 채 원숭이를 죽여서 허기를 채워야겠다고 생각했다. 원숭이가 잠시 휴식을 취한 틈을 타서 승려는 커다란 돌을 들어 올려 원숭이 머리를 힘껏 내리쳤다. 원숭이는 머리를 심하게 다쳐 피를 줄줄 흘리며 쓰러졌다. 피를 흘리며 힘들게 일어선 원숭이는 승려의 배은망덕에 대해 꾸짖기만 할 뿐 어떠한 복수도 하지 않은 채 승려를 용서해주었다. 더군다나 승려가 무사히 숲을 빠져 나갈 수 있도록 길을 안내해 주었다.

숲을 지나가던 도중에 그들은 호수를 지나게 되었다. 원숭이는 자신의 몸에 흐르는 피를 호수의 물로 닦아냈고, 목이 마른 승려는 그 호수의 물로 목을 축였다. 그런데 승려가 호수의 물을 마시자마자 그의 몸에서 고름이 흘러내렸고 고통이 시작되었다. 그 결과 승려는 마을 사람들에게 외면당하여 추방당한 채 죽음만을 기다리는 신세가 되었다고 했다.

자신을 도와준 이를 해치려는 악행은 인과응보가 되어 결국 더 무서운 형벌로 되돌아온다. 은혜를 원수로 갚는 배은망덕이 얼마나 고통스러운 대가를 치르게 되는지를 깨닫게 하는 이야기이다.

원숭이의 도움으로 땅 위에 올라온 승려가 원숭이에게 고마움을 표하고는 잠시 후 원숭이가 휴식을 취하는 틈을 타서 승려가 돌덩이를 원숭이의 몸 위에 내리치려고 하는 순간을 묘사하고 있다. 그 순간 승려의 몸은 어두운 색으로 묘사되었고, 얼굴은 무섭게 일그러진 모습으로 표현하고 있다. 승려가 무거운 돌덩이를 던지려고 하는 순간의 거친 호흡이 느껴지는 것 같아 고개를 돌려야 할 것 같다. 승려가 무거운 돌덩이를 들어 올린 자세와 발의 움직임이 잘 묘사되었다. 장면과 장면을 부드럽게 이어주기 위해 나무를 그려 넣어 부드럽게 이야기의 흐름을 이어가고 있다. 석굴의 내부가 불을 밝히지 않는 한 어두운지라 주인공의 피부나 의상, 혹은 강조하고 싶은 부분은 항상 흰색에 가까운 밝은 색으로 칠하고, 주변은 상대적으로 어두운 색으로 칠해서 스포트라이트를 비추는 역할을 하게 한다.

마트리포샤카 자타카

흰 코끼리가 다시 숲으로 돌아와 어머니의 머리 위에 물을 뿌리고 어머니와
아버지 코끼리가 코로 아들인 흰 코끼리를 환영하는 장면이다. 여기서 화가
는 눈 먼 어머니만 묘사하지 않고 두 마리의 코끼리를 묘사하고 있다. 오른
쪽 주인공인 흰 코끼리는 화면의 절반 이상을 차지하게 크게 묘사되어 있으
며 세 마리의 코끼리 모두 행복해 하는 순간이 잘 묘사되었다.

아주 먼 옛날 부처가 히말라야에서 눈 먼 어머니를 돌봐야 하는 흰 코끼리로 태어났을 때 이야기이다. 어느 날 흰 코끼리는 숲에서 길을 잃은 사냥꾼을 발견하고는 친절하게 자신의 등에 태워서 안전하게 숲 밖으로 안내해주었다. 그러나 그 사냥꾼은 그 흰 코끼리의 친절에 고마워하기보다는 바라나시의 왕 브라마듀타에게 그 아름다운 흰 코끼리를 바쳐 환심을 사야겠다고 생각한다. 그래서 사냥꾼은 코끼리의 등에 타고 숲 밖으로 나가는 동안 코끼리가 사는 곳을 기억해두기 위해 나무 기둥에 표시를 해두었다.

바라나시에 도착한 사냥꾼은 브라마듀타 왕이 가장 아끼는 코끼리가 죽었다는 소식을 듣고는 자신에게 기회가 왔다고 생각한다. 사냥꾼은 왕을 기쁘게 하기 위해 동료 사냥꾼들을 불러 모아 히말라야에 사는 그 흰 코끼리를 잡으러 떠난다.

흰 코끼리를 잡기 위해 히말라야의 샤도라나 산에 도착한 사냥꾼들은 마침내 흰 코끼리를 발견하고 커다란 그물을 던지려고 했다. 그러나 사냥꾼들의 그런 행동을 알아차린 흰 코끼리는 순순히 사냥꾼들에게 다가와 자신을 잡아가라고 말했다.

사냥꾼들이 의기양양해서 그 아름다운 흰 코끼리를 브라마듀타

왕에게 데려오자 왕은 너무나 기뻐했다. 왕은 신하들에게 흰 코끼리를 위해 편안하고 특별한 잠자리를 마련해주고 금가루와 은가루를 뿌린 다양한 음식을 준비하여 코끼리에게 가져다주도록 한다. 이러한 온갖 호사에도 불구하고 코끼리는 전혀 기뻐하는 기색 없이 물한 모금 마시지 않고 음식 하나 먹으려고 하지 않았다. 그 소식을 전해들은 왕은 직접 코끼리를 찾아가 다정한 목소리로 말했다.

"자, 어서 먹으렴. 수척해져서는 안 되지. 이제 앞으로 왕인 나를 위해 많은 봉사를 해야만 할 테니."

그러자 그 흰 코끼리가 대답했다.

"저의 어머니를 떠올리면 아무것도 입에 댈 수 없답니다."

그리고는 자신이 돌보지 않으면 아무 것도 할 수 없는 장님 어머니에 대한 이야기를 털어놓는다.

흰 코끼리의 이야기를 들은 왕은 흰 코끼리의 어머니에 대한 효성에 감탄한 나머지 코끼리를 다시 자유로이 풀어줄 것을 명했다. 기쁨에 찬 코끼리는 다시 숲으로 돌아오고, 흰 코끼리의 어머니는 자신의 아들을 돌려보내준 왕에게 축복을 내린다.

3

아잔타 석굴에 나타난
인도 미학

인도 미학 : 바바와 라사

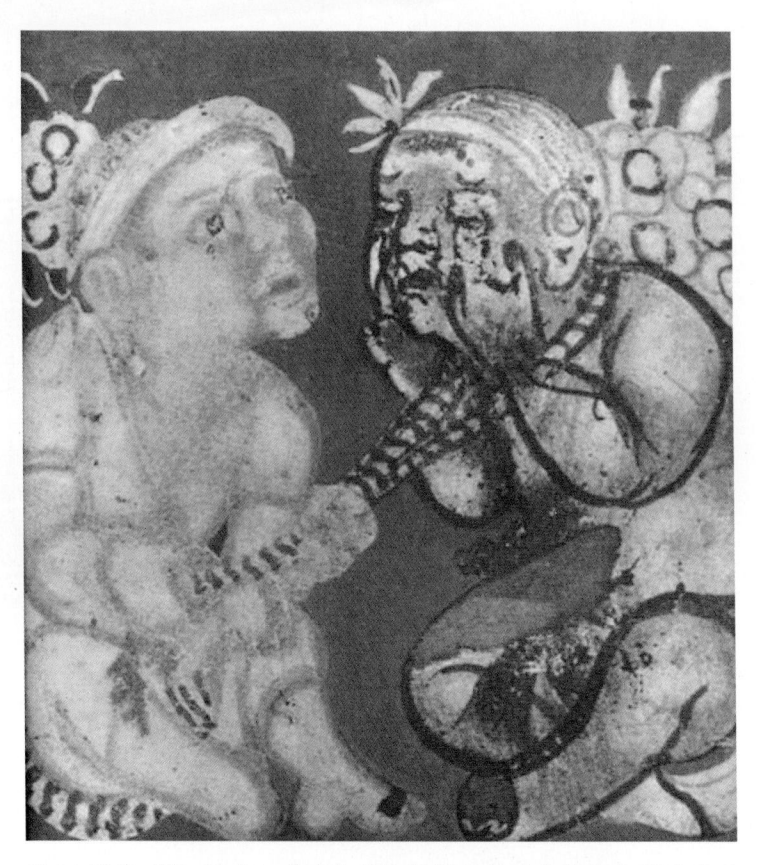

석굴 1 천장 세부. 천장은 대부분 식물과 꽃 문양이지만 중간 중간 유머
와 재미를 담은 인체를 표현하고 있다. 이 장면은 어린아이처럼 보이는
난쟁이들이 천진난만하게 노는 모습을 묘사했다. 이 장면은 오른쪽의 인물이 양
손으로 눈꺼풀을 뒤집으며 '나, 무섭지' 하자 왼편의 인물이 약간 겁먹
은 얼굴로 상대의 목에 건 스카프를 힘껏 잡아당기는 장면이다.

······ 인간의 감정이 미학적 즐거움으로 표현되다

아잔타 석굴의 벽화는 인도 미술의 정수이자 불교미술의
오랜 유산이며 인도 미학을 이해하는 지름길이다. 인도 미학은 대상
을 표현함에 있어서 암시적이며, 영혼을 불어넣고자 하며, 상징적인
표현을 중요시 한다. 대상을 있는 그대로를 표현하는 것은 아주 초
보적인 자세이며 대상의 진실과는 무관하다고 생각한다. 그래서 미
술가들은 눈앞에 보이는 그대로 표현하기보다는 그들이 느끼는 대
로 의미를 전달하고자 한다.

인도 미학에서 가장 중요한 단어는 라사(Rasa)이다. 라사는 본질,
핵심, 향취, 욕구, 예술의 아름다움을 즐기기 위한 과정 등 다양한 의
미를 지니고 있다. 라사는 창의적이며 시적인 구성에 대한 문학적
표현이다. 모든 창의적인 예술의 장르, 회화, 춤, 음악 등에서 요구된
다. 라사는 또한 예술가가 창조해낸 작품 안에 담긴 특별한 감정을
이해하는 과정이기도 하다. 라사는 일종의 즐거움으로 예술가의 작
품 감상을 통해 얻어진다.

인간의 감정이나 느낌은 바바(Bhava)라고 부르는데, 이것은 늘 환
경이나 주변 환경에 의해 변하기 쉬운 요소이다. 회화 창작시 가장
중요한 여섯 가지 요소를 사단가(Sadanga)라고 하는데, 그 가운데서 바

바는 가장 본질적인 요소이다. 바바는 첫째, 인간의 오감인 시각·청각·후각·촉각·미각에 의해 영향을 받는다. 둘째, 인간의 말이나 행위의 영향을 받는다. 셋째, 인간 내면의 영향, 즉 마음이나 생각(마나스, manas), 지적 수준이나 이해력(붇디, buddhi), 자아나 이기심(아캄카라, akamkara), 가슴 혹은 느낌(치타, citta)에 의해 변화된다. 바바는 외부적 요소와 내부적 요소에 의해 영향을 받고 다르게 표현된다. 인도 미술에서는 이러한 두 가지 요소들은 각기 다르게 표현된다. 외부적 요소에 의해 영향을 받은 바바의 표현은 동작이나 움직임으로 표현되는 반면, 내부적 요소에 의한 영향을 받은 바바는 예술가 내면의 감정에 의해 암시적으로 표현된다. 즉, 인간의 감정인 바바는 예술 작품 안에서 (예술가에 의해) 묘사된다. 예술은 자연이나 대상의 있는 그대로의 재현이 아니라 예술가에 의해 해설되어지는 또 하나의 진실이기 때문이다. 그래서 바바는 예술가에 의해 다양한 예술작품 안에서 미학적 즐거움을 가져다주는 라사로 표현된다. 바바와 라사의 또 다른 점이라면 바바가 기쁨, 슬픔, 좋아함 등 다양한 종류의 특별한 감정을 의미하는 반면, 라사는 바바보다 한 단계 높은 본질적인 즐거움을 가져다주는 상태를 말한다.

인도 미학에서는 인간 감정을 아홉 가지 바바로 나눈 후 이 감정들이 어떻게 각기 다른 라사로 표현되고 어떤 색채로 표현되는지 설명하고 있다.

바바(Bhava)	라사(Rasa)	색채
1. 즐거움	에로틱한	짙은 파랑
2. 웃음	익살맞은	흰색
3. 근심이나 고통	자비로운	회색 계열
4. 성냄	격렬한	빨강
5. 용기	용맹한	분홍
6. 혐오	밉살스러운	인디고 파랑
7. 두려움	무시무시한	검정
8. 경이로움	불가사의한	노랑
9. 고요	평화로운	천연 색채

　즉, 다양한 인간의 감정, 바바가 미학적 즐거움인 라사로 표현되며, 그러한 감정을 나타내기 위해 상징적인 색채를 활용한다. 이러한 인도 미학의 정수는 아잔타 석굴의 벽화에서 잘 드러난다. 깨달음의 세계를 아주 단순하면서도 절제된 선과 색채로 표현해내는 인도인들의 오랜 미학에는 인도인 특유의 인간 본성에 대한 깊은 성찰이 담겨 있다.

석굴 6 인도 전통 의상 도티를 걸친 승려가 무릎을 꿇고 왼손에는 연꽃을, 오른손에는 손잡이가 있는 향통을 들고 부처를 경배하는 모습이다.

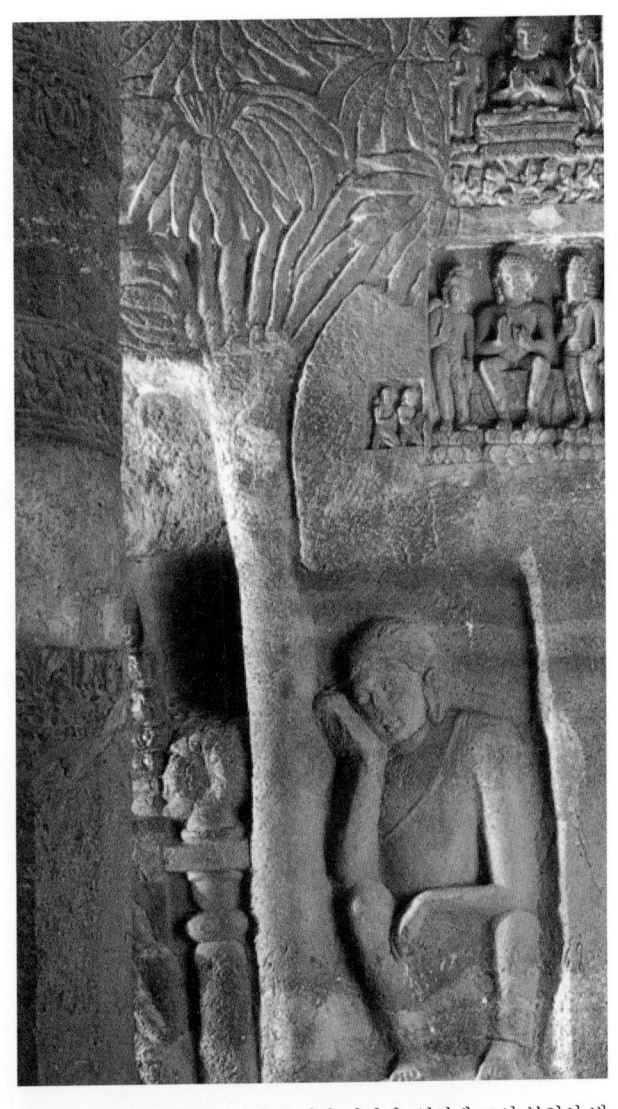

석굴 26 부처의 열반을 슬퍼하는 제자 아난다. 열반에 드신 부처의 발 아래 나무 한 그루를 사이에 두고 쭈그리고 앉아 오른손으로 턱을 감 싸고 슬퍼하는 인간적인 모습이 잘 표현되어 있다.

아잔타 석굴에 나타난 인도 미학 **173**

이상적인 여인의 아름다움

석굴 1 궁궐의 시종들

······ 신체의 볼륨을 통해 생명력을 불어넣다

인도에서는 고대로부터 여인의 이상적인 아름다움에 관한 수많은 묘사들이 전해져 내려온다. 그 가운데서도 특히 힌두교 신화에 등장하는 여신에 관한 묘사는 시인들의 시 구절 속에서 아직도 그 빛을 발하고 있다.

힌두교 신화에 의하면, 히말라야 산의 딸 우마는 눈부신 아름다움과 지혜를 지닌 여신이다. 그 아름다움이 히말라야에서 명상하던 시바 신의 눈을 뜨게 하고, 시바를 고행 수도승에서 현실로 내려오게 하여 사랑에 빠지게 만든다.

우마의 이상적인 아름다움에 관한 묘사를 보면, 그녀의 팔은 시리사 꽃을 받치고 있는 섬세한 줄기보다 더 유연하고, 가녀린 손가락과 빛나는 손톱은 어찌나 곱든지 아쇼카 나무의 꽃들조차도 질투를 느낄 정도라고 한다. 그녀의 목소리는 마치 천상의 세계를 흐르는 시냇물 소리 같고, 두 눈은 연꽃 같으며, 미소는 짙푸른 라피스 라즐리 쟁반 위에 놓인 빛나는 진주를 연상케 한다. 그녀의 건강한 두 다리는 마치 고귀한 코끼리의 몸체처럼 단단하며, 바나나 나무의 몸통처럼 매끈하다.

인도의 시인들은 여인의 아름다움을 묘사할 때 늘 식물이나 꽃 등

자연물과 비교해서 노래하는 것을 좋아한다. 또한 여성은 늘 아름답게 치장하고 꾸며야만 한다고 생각한다. 그래서 미망인을 제외하고는 여성은 누구나 화려한 장신구로 치장하고 멋을 부리는 것이 마땅하다고 여긴다.

아잔타 벽화를 그린 화가들은 여인의 아름다움을 묘사할 때 그녀가 공주든, 아니면 무희나 시종이든 간에 신체의 볼륨을 통해 생명력을 불어넣고 주인공의 신분에 걸맞은 우아함과 사려 깊은 모습으로 보이도록 표현하려고 했다. 여인의 내면세계를 자유롭게 표현했을 뿐 아니라 감각적이고 관능적인 여인의 신체 묘사에 있어서도 아무런 제약을 받지 않고 자신의 영감을 자유롭게 표현할 기회를 부여받았다는 것은 놀랍기만 하다.

화가가 아잔타 벽화에 여인을 그리기 위해 실제 모델을 앞에 두고 그리지 않은 것은 확실하다. 아마도 작가나 시인들의 묘사에 충실하거나 화가 자신의 영감에 충실했을 것이다. 인도의 미술가들은 무엇을 표현하든지 대상을 있는 그대로가 아니라 암시적이고 상징적으로 나타내는 것을 좋아한다. 그래서 여성의 경우에는 움직임을 크게 표현하는 경우가 많으며, 특히 여성의 신체를 표현하기 위해서는 트리방가(tri-banga)라고 해서 목, 어깨, 허리에서 세 번 꺾이는 자세를 중시한다. 사실 미술가들은 회화나 조각을 제작할 때 가능하면 대상을 실제처럼 보이기 위해, 즉 살아 움직이는 것처럼 보이게 하려고 최대한 고심한다. 미술사에 등장하는 인체를 묘사한 다양한 작품들이

그것을 잘 말해준다.

기원전 2세기경 인도의 조각가들이 제작한 여성 신체 조각상은 여성을 다산과 풍요의 상징인 대지의 여신, 모신으로 묘사되었다. 그래서 하체가 풍부하고 가슴이 풍만한 여성에 대한 이미지는 비단 조각뿐만 아니라 회화 작품에서도 마찬가지이다. 그런 풍만한 모신의 이미지가 잘 다듬어져 아잔타 벽화에서는 우아하고 풍만한 여성의 모습으로 변화하게 되었다. 더불어 감각적인 부분에 대한 묘사가 더해져 감상자의 눈길을 사로잡고도 남음이 있다. 천 년도 넘는 세월이 흘러서 심하게 훼손되었지만 남아 있는 부분만으로도 여인의 아름다움은 매혹적이기만 하다.

석굴 1 난다 왕자의 아내 자나파다칼랴야니 공주

석굴 1 초록색 방석 위에 앉은 왕비

아잔타 벽화를 그린 화가들은 여인의 아름다움을 묘사할 때 여인의 우아함과 신체의 볼륨을 통해 생명력을 불어넣고 주인공의 신분에 걸맞은 우아함과 사려 깊은 모습으로 보이도록 표현하고자 했다. 초록색의 방석 위에 앉은 왕비와 주변의 시종들, 화면 중앙 왕비의 모습은 전형적인 인도 여인의 아름다움을 잘 보여준다. 활처럼 휜 눈썹과 연꽃 잎 같은 눈매와 오뚝한 콧날, 두툼한 입술, 양 어깨까지 내려온 곱슬거리는 검은 머리가 자연스럽다. 뒤에 서 있는 부채를 든 시종은 왕비와 약간 닮은 모습이지만 우아함보다는 감각적인 여인의 아름다움이 돋보인다. 주변 시종들은 마치 두 군의 각기 다른 화가들이 작업한 것처럼 표현 방법이 다르다.

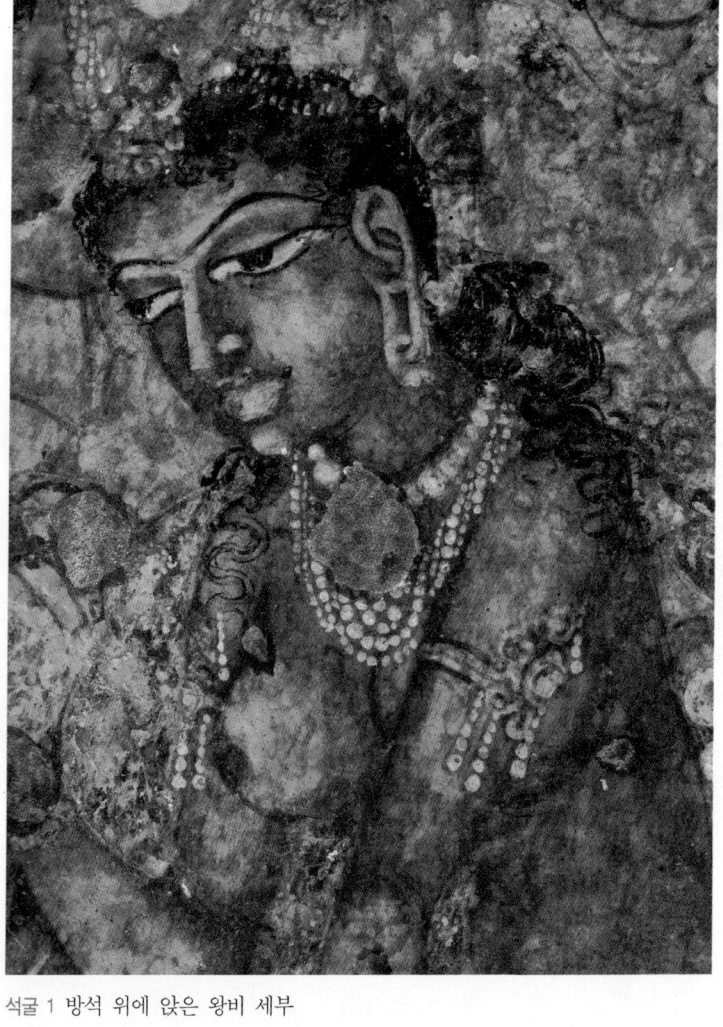

석굴 1 방석 위에 앉은 왕비 세부

아잔타 석굴의 조각

석굴 26 고요의 감응이 느껴지는 부처의 열반상

······ 인도 미술의 시작, 아잔타 석굴

아잔타 석굴은 굳이 불교의 신념을 떠올리기 이전에 인간의 신념과 손의 위대함에 할 말을 잃게 만든다. 또한 사원 조성을 위한 헌신과 인내심 앞에선 경외감마저 느껴진다. 이러한 감정은 아잔타 석굴을 제대로 감상하고 나면 느낄 수 있다.

인도여행에서 빠질 수 없는 타지마할은 하얀색 대리석과 원색의 보석으로 화려하게 장식하고는 사람들을 불러들인다. 타지마할은 보석 수집과 건축에 관심이 많았던 샤자한 왕이 사랑하는 왕비 뭄타즈를 위해 만든 무덤이다. 흔히 샤자한 왕이 뭄타즈 왕비를 사랑하여 세상에서 가장 아름다운 무덤을 선물한 것으로 미화되곤 하지만, 타지마할 옆에 샤자한 자신의 무덤을 검은색 대리석으로 세우고자 한 것을 보면 그의 건축에 대한 끝없는 욕망을 보여주는 장소이다. 그래서 타지마할에서는 훌륭한 건축 공법과 무굴제국의 부와 그 위용에 놀라게 될 뿐 한 번 가서 보면 그뿐이다.

그러나 아잔타 석굴 앞에서는 머리가 아닌 가슴으로 느껴져 오는 감동에 할 말을 잃어버리곤 한다. 아잔타 석굴은 매번 방문할 때마다 마치 처음 대하는 것처럼 새롭고 무궁무진하다. 하나의 석굴 안에서 수많은 부처와 인간의 삶의 다양한 장면들을 만난다. 그리고

아주 오랜 시간 속으로 구도여행을 떠난다. 진정 인도 미술의 정수를 들여다보기를 원한다면 아잔타에서 시작하고 엘로라에서 끝나면 된다.

아잔타 회화와 조각의 전성기는 4~5세기이다. 250년경 설립된 바카타카스 왕조는 300년 넘게 통치했고, 이 기간 동안 아잔타 미술은 화려하게 꽃을 피웠다. 아잔타 석굴 외부와 내부에 묘사된 조각과 부조는 우아하고 아름답기 이를 데 없는데, 벽화가 그렇듯이 조각 또한 설명적으로 표현된다. 마치 한 폭의 벽화를 보듯이 감상할 수 있다. 즉, 그림 같은 조각이다. 등장하는 인체의 표면은 잘 다듬어져서 신체의 유연함과 부드러움을 느낄 수 있다. 그 가운데 대표적인 작품은 바로 석굴 3의 '**부처를 유혹하는 마라의 딸들**'을 묘사한 장면이다. 이 장면은 깨달음을 얻기 위해 수행하고 있는 부처를 유혹하는 악마 마라의 딸들의 아름다움을 묘사하고 있다. 부처의 수행을 방해하기 위해 부처를 유혹해야 하는 만큼 여인의 감각적 아름다움을 최대한 담아내야만 했다. 중앙 S라인 여성의 요염한 자세가 돋보인다.

풍만한 가슴과 잘록한 허리와 풍성한 복부와 탄력 있는 허벅지의 표현은 주인공들이 마치 우리의 눈앞에서 살아 숨 쉬고 있는 것 같은 생명력을 느끼게 한다. 마치 요가의 자세처럼 보이기도 하는 가운데 여인의 자세는 주인공이 팔과 다리를 극적으로 움직여 감상자들에게 그야말로 기운생동 하는 자세를 보여준다. 얼굴은 거의

석굴 3 부처를 유혹하는 마라의 딸들

닮은꼴이지만 각기 다른 자세를 취하고 있다. 인물을 표현할 때 손
과 다리의 표현이 인물에 생기를 부여하는 데 얼마나 중요한지는
초상화나 인체 조각을 감상하다 보면 알 수 있다. 그것은 시스티나
성당의 천장화를 그린 미켈란젤로의 인체 표현에서도 나타난다. 거
의 모든 인체의 발뒤꿈치는 들려져 있다. 살아 있게끔 보이기 위해
서일 것이다. 이 점에 있어서는 동서양 미술의 차이를 느낄 수 없
다. 특히 회화나 조각에 있어 인도 미술가들은 실제 그런 자세로 멈
추어 있기는 불편하지만 살아 있게끔 보이기 위해 요기의 자세를
선택하곤 한다.

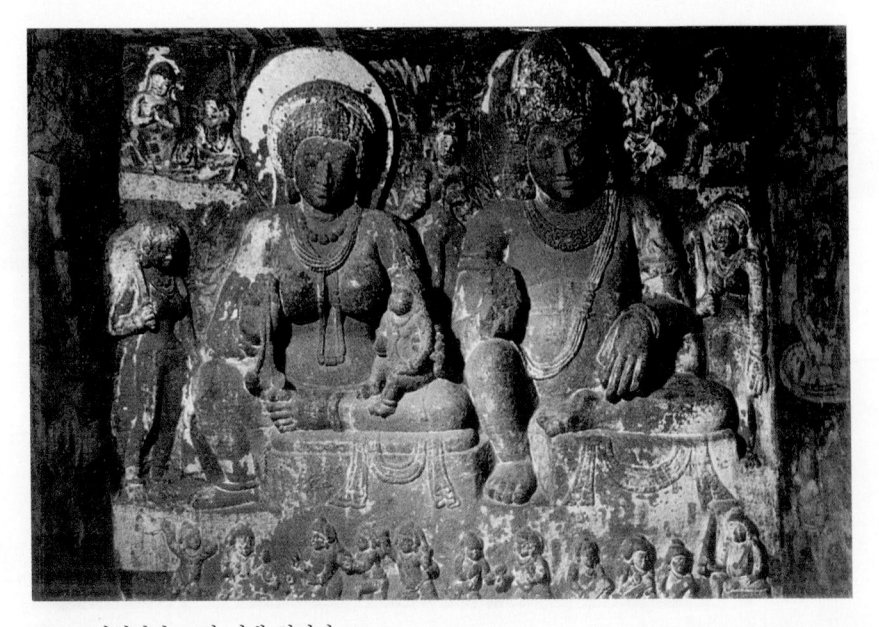

석굴 2 판치카와 그의 아내 하리티

또 하나의 조각상으로 아잔타 석굴 2에 조각되어 있는 거대한 크기의 '**부의 신 판치카**(Panchika)**와 하리티**(Hariti)'를 살펴보자.

원래 판치카의 아내 하리티는 어린아이를 게걸스럽게 먹어 치우는 식인마였으나, 훗날 부처의 설법을 듣고 다르마의 세계에 들어서게 된다. 그래서 어린이 수호여신의 역할을 담당하게 된다. 오른쪽은 부의 신 판치카이고, 그 옆은 그의 아내 하리티가 무릎에 아이를 앉힌 모습이다. 부부의 좌우에는 부채를 든 두 명의 여인들이 서 있다. 어깨 위 광배에는 부처가 설법하는 모습이 부부상과는 달리 아주 작게 표현되었다. 인물들은 석굴 내부의 표면에 부조로 새겨졌으

나, 그 생동감은 마치 입체 조각을 보는 것처럼 완벽하다. 조각상에는 어두운 석굴의 내부에서 조명의 역할을 하는 밝은 색의 채색이 되었으나, 이제는 거의 부분적으로만 흔적이 남아 있다. 이처럼 아잔타 석굴에는 불교와 힌두교적인 요소가 자연스럽게 어우러져 표현되기도 한다. 석굴 내부 벽면에 새겨진 만큼 아주 밝은 겨자색으로 채색하지 않았다면 그 형체를 제대로 파악하기가 쉽지 않았을 것이다. 그래서인지 벽화의 경우에도 다양한 계열의 노랑이나 황금색이 인체와 장신구, 건물의 기둥이나 배경에 채색되었다. 그 외에도 아잔타 석굴 2의 내부는 마치 등불을 밝힌 효과를 내기 위한 것처럼 넓은 면적에 밝은 노랑이 채색되어 있다. 아마도 어두운 석굴 내부 벽면의 노랑색은 등불을 밝힌 효과와도 같다.

아잔타 석굴의 벽화가 그렇듯이 조각 또한 설명적이고 늘 살아 숨 쉬는 생명력을 지닌다. 물론 벽면에 부조로 표현되었지만 마치 3차원 공간에서 살아 움직이는 독립된 상으로 느껴지기까지 한다.

석굴 26 벽면의 다양한 부처상

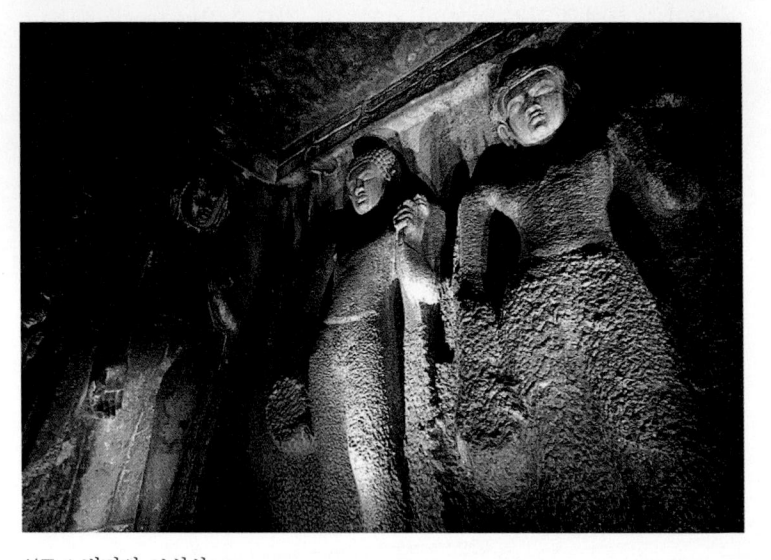

석굴 4 벽면의 보살상

아잔타 미술로 떠나는 불교여행

석굴 19 내부의 스투파

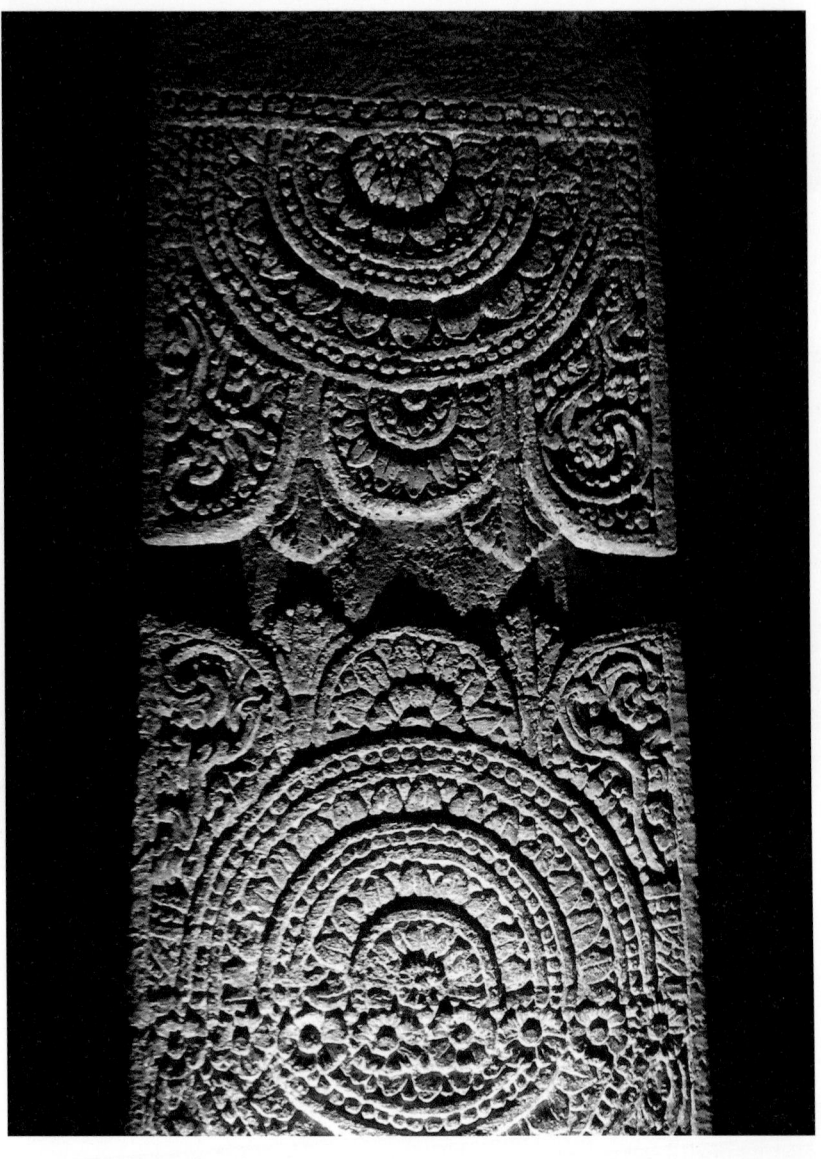

석굴 19 기둥의 화려한 조각

아잔타 미술로 떠나는 불교여행

석굴 12 천장의 조각상

석굴 12 천장의 조각상

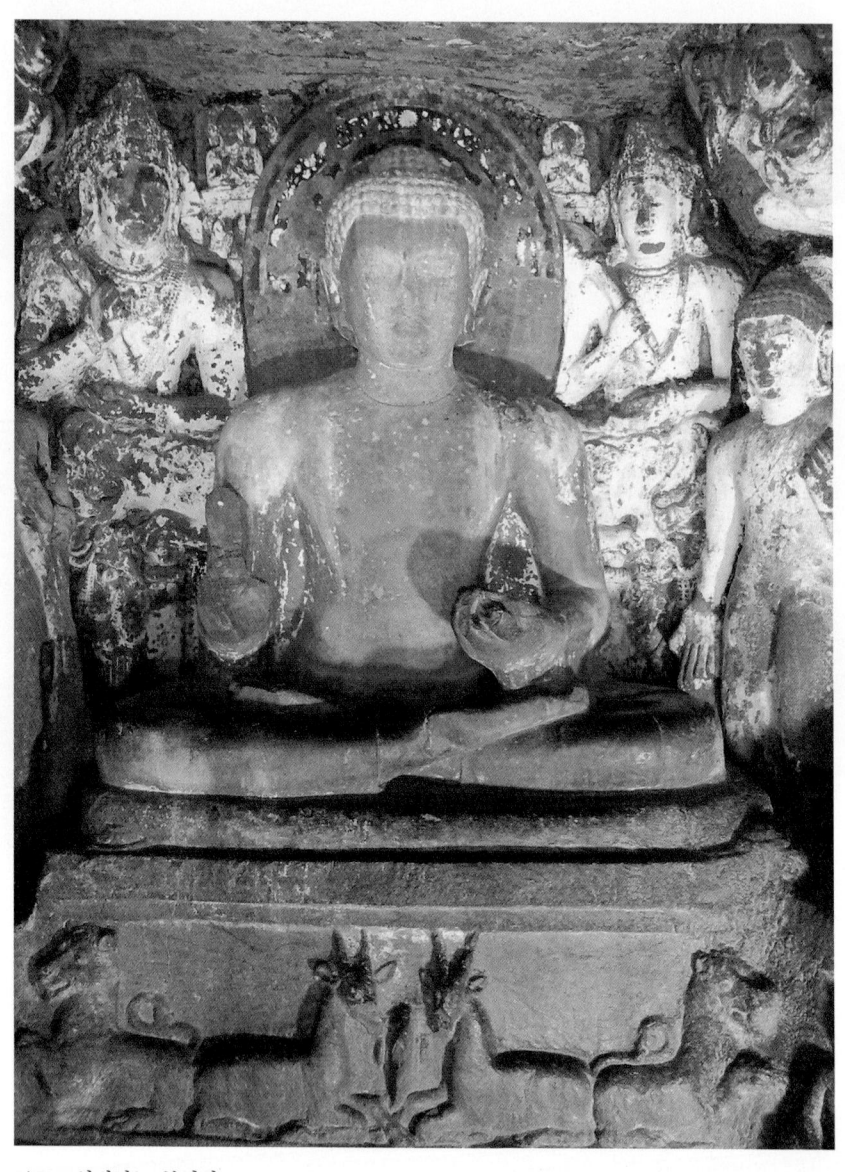

석굴 5 설법하는 부처상

아잔타 미술로 떠나는 불교여행

석굴 19 입구에 조각된 부처의 가족

빛과 어둠의 신비경

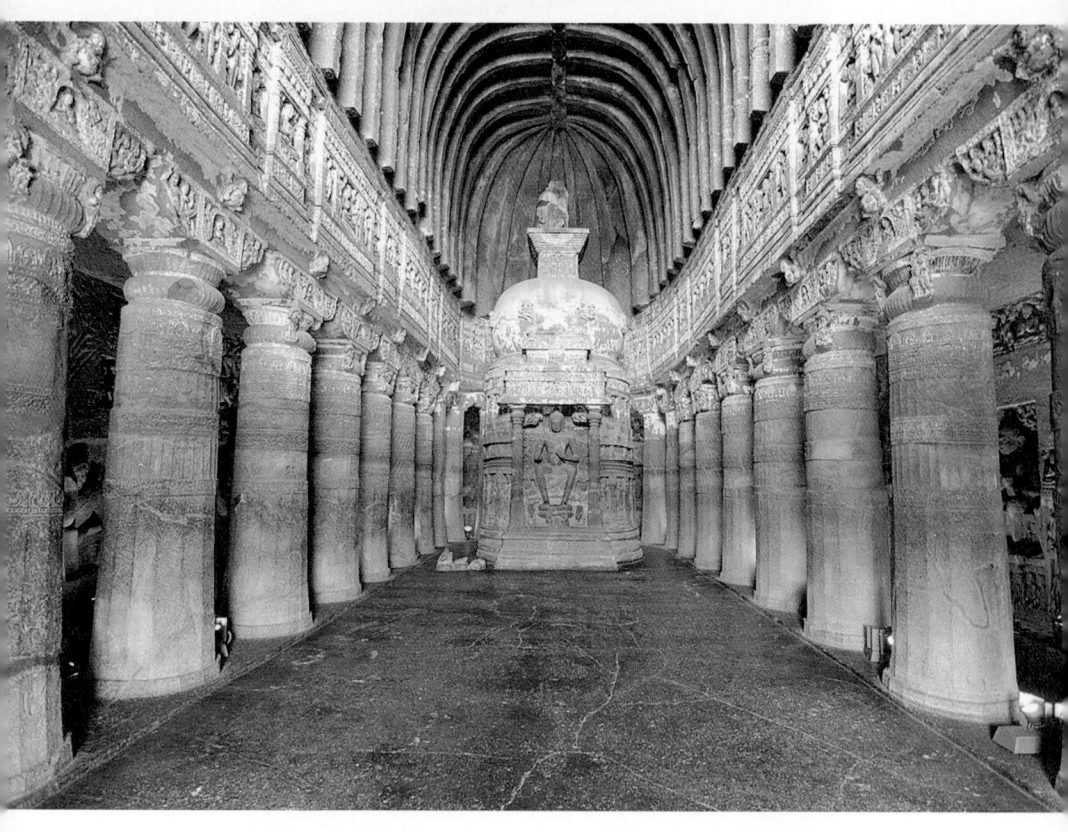

석굴 26 내부의 스투파

　　　　　한 번쯤 아잔타 석굴을 순례한 이들이라면 누구나 평생 잊을 수 없는 감동을 가져다주는 위대한 경험의 순간을 이곳에서 느끼게 된다. 불교 석굴 사원이라고 하지만 아잔타 석굴에 들어서면 종교와 시간을 잊어버리고 만다. 거기에는 모든 종교와 시대를 하나로 아우르는 살아 쉼 쉬는 다양한 삶의 이야기들이 생생하게 펼쳐져 있기 때문이다.

　아잔타에 관한 그 어떤 사전 지식을 갖고 있지 않은 이들이 석굴의 내부로 한 발을 들여놓게 되면 조금은 놀라게 된다. 석굴 내부는 석굴 아래쪽을 흐르는 와고라 강을 가득 채운 강렬한 햇살과는 대조적으로 너무나 어둡고 고요하다. 우리가 세상에 태어나기 이전 어머니의 뱃속에서의 정적과 고요를 기억하게 한다.

　석굴 내부에 조각된 형상과 벽화들을 제대로 알아보려면 잠시 눈이 어둠에 익숙해지기를 인내심을 갖고 기다려야만 한다. 그러면 곧바로 수많은 부처, 보살들, 왕과 성자들, 매혹적인 궁궐의 여인들, 무희와 악사들, 연꽃 향기 가득한 연못, 새들의 가벼운 날개 짓과 동물들의 재빠른 움직임이 조화를 이루며 살아 움직이는 한 편의 거대한 드라마가 눈앞에 펼쳐진다.

완전한 어둠 속에서 우리는 오히려 내면의 빛을 발견할 수 있다.

아잔타 석굴에서 빛과 어둠의 대조는 무척이나 중요하다. 아잔타 석굴 전부를 순례하고 나면 대부분의 석굴이 완전한 어둠 속에서 스스로를 드러내지 않고 있다는 것을 알 수 있다. 석굴의 입구는 아주 좁아서 자연광이 그 비좁은 입구를 파고들 수 없다. 때문에 석굴이 조성되었을 당시 그들이 사용했던 기름등잔이 만들어내는 그 작은 불빛은 석굴 내부에 그려진 벽화와 조각 작품들을 가장 신비스럽게 보이도록 했을 것이며, 석굴을 현실 세계와는 다른 극락으로 만드는 역할을 했을 것이다. 아잔타 석굴 밖과 석굴 내부는 마치 사바세계

와 극락을 오가는 것처럼 너무나 다른 두 개의 세상을 경험하게 한다. 그래서 처음엔 그 어둠이 낯설지만 차츰 어둠과 친숙해지면서 편안해진다.

인간이 만든 거대한 석굴 내부의 컴컴한 어둠 속에서 빛나는 부처의 전생 이야기를 그림으로 마주한 이들은 그 어떤 법문이나 경전의 글귀보다도 더한 감동의 순간을 경험한다. 경전의 글귀들은 너무도 의식적이어서 머리로 이해해야 하지만, 아잔타 석굴에 그려진 벽화 앞에 서면 가슴으로 마음으로 저절로 느끼게 된다. 때로는 행복하고 기쁘게, 때로는 춤추고 노래하며, 때로는 근심으로 걱정하고, 때로는 인내하고 헌신하며, 그러다 늙고 병들어도 모든 생명체와 조화를 이루며 더불어 살아가는 바로 이 생이 극락이라고. 그래서 처음에는 아잔타 석굴을 불교 석굴 사원으로 순례하지만, 차츰 부처의 다양한 전생 이야기들을 감상하다 보면 결국에는 그 안에 인간으로서 잘 살아가는 삶의 지혜가 담겨 있음을 깊이 느끼게 된다.